A Dunánál

Budapest

On the Danube

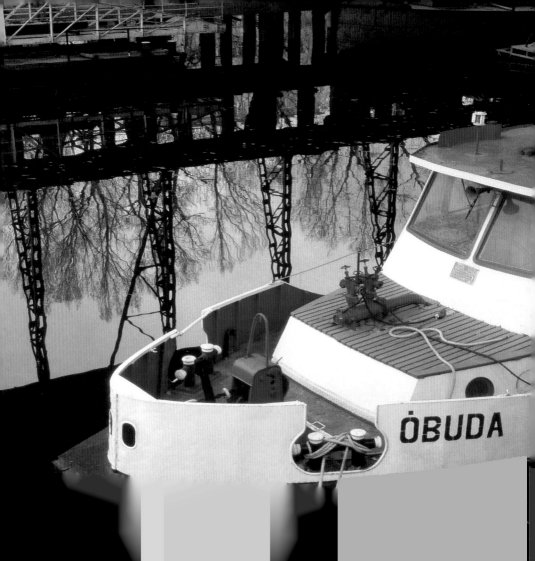

A Dunánál

FÉNYKÉPEZTE | PHOTOGRAPHS BY

Budapest

LUGOSI LUGO LÁSZLÓ

On the Danube

VINCE KIADÓ

Előszó | Prologue by Esterházy Péter

Képleírások és utószó | Notes on the images and Postscript by Sándor P. Tibor

Szerkesztette | Edited by Csáki Judit

A könyvet tervezte | Design by Kaszta Móni

Az archív képeket válogatta | Old pictures selected by Lugosi Lugo László

Fordította | English translation by Nagy Piroska, Rácz Katalin
A fordítást ellenőrizte | Translation revised by Bob Dent
Lugosi Lugo László portréját készítette | Lugo portrait by Krasznai Korcz János és Zsigmond Gábor

Kiadta: VINCE KIADÓ KFT. | Published by VINCE BOOKS, 2005
1027 Budapest, Margit körút 64/b – Telefon: (36-1)375-7288 – Fax: (36-1) 202-7145
A kiadásért a Vince Kiadó igazgatója felel

ISBN 963 9552 62 3

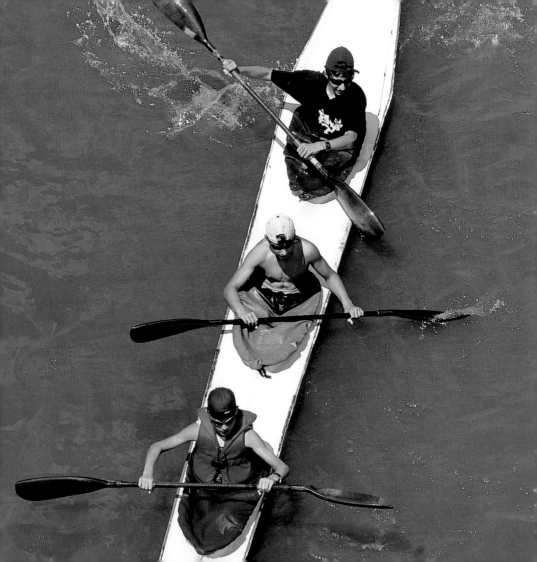

Tartalom | Contents

Előszó | Prologue

ESTERHÁZY PÉTER

Esti Kornél megmakacsolja magát | Vázlat

Estit szívesen kérték föl elő- meg utószókra, és ő szívesen meg is írta ezeket. Illetve hol igen, hol nem. Esti Kornél jól tudott igent mondani és jól tudott nemet mondani. Előszóban talán meggyőzőbb volt, mint utóban, a rossz nyelvek szerint emebben bravúrosan ki tudta használni az olvasáselőttiség szabadságát, azt, hogy össze-vissza kóvályoghat, nem húzza a tárgy, a könyv konkrét koloca, nem gyeplőzi a Ding an sich. A rossz nyelvek természetesen élesebben fogalmaztak.

Legutoljára épp egy Dunás fotóalbumhoz kérték föl. A Dunáról mindig szívesen fecsegett. Jól ismerte a folyót; hogy úgy mondjam, volt egy regényük. Leült hát, nem a rakodópart alsó kövére, de az íróasztalához, hogy elvégezze a rábízott munkát. Ha kinézett az ablakon, mondhatni váratlanul a kissé meghízott Dunát látta, sütött rá a Nap (a Dunára), hajók jöttek-mentek, sirályok föl-le – szóval mintha rendben volna a délelőtt. Mennyire a városhoz tartozik ez a folyó, jutott megint az eszébe. Aztán meg az, hogy ez az egyetlen igazi, nagy dunaváros. Valahogy mindig a régi mondatai jutottak az eszébe... Jó mondatok, a legkevésbé sincs velük baj, új sorrendbe is lehetne tenni őket, csak hát...

Talán a szemerkélő eső miatt (most akkor süt a Nap vagy esik az eső?) vagy egy kezdődő fejfájás *gyanúja* tette, Esti Kornél nem átallt

egyszer csak az élet értelméről tűnődni. Ezért aztán felrémlett előtte az a régi asszony.

Akkor, amikor a Lenin körútból Teréz lett, és élelmes diákok „A szocializmus utolsó lehelete" föliratú konzervdobozokból csináltak pénzt, élt akkoriban egy asszony a Majakovszkij (akkor már ismét Király) utca 13.-ban, a Gozsdu-udvarban, mely talán Budapest „legnagyobb s legtitokzatosabb átjáróháza", egy asszony, aki kövér és rózsaszínű volt, akár egy malacka, mégis mindenki nagyon szerette a környéken, de még Ráckevén is akadt tisztelője, meg Újpesten is, talán a szaga miatt, mert olyan jó szaga volt. Az asszony, aki amúgy egyedül élt, kis fiolákban gyűjtötte a Dunát. Volt neki esti Dunája, hajnali Dunája, tavaszi Dunája, haragos Dunája, zajló Dunája (ezt a jégszekrényben tartotta), volt zöld Dunája, szürke és kék Dunája, és ki tudná mind felsorolni; ott sorakoztak az ágya fölött egy kézzel faragott polcon, és aki ott járt, az asszony minden tisztelőjének végig kellett nézni a kollekciót. Ez a Duna, morogták a férfiak.

Ez meg a Duna-előszó, morogta Esti, és sóvárgó szívét követve leutazott: a szőke Tiszához.

<div align="right">Esterházy Péter</div>

Kornél Esti becomes obstinate | A sketch

With pleasure was Mr Esti asked to write both prologues and epilogues, and he was pleased to write them. Or rather sometimes he was, sometimes he was not. Kornél Esti was good at saying yes and good at saying no. Perhaps he was more convincing in prologues than in epilogues, according to bad-mouthers he was able to utilise the liberty of pre-reading in the former with subtlety, namely he could traipse; the subject, the concrete burden of the book did not tie him down, and was not restricted by *Ding an sich*. Ill-speakers of course put it more sharply.

He was most recently asked to contribute to a photographic album about the Danube. He was always pleased to chatter about the Danube. He knew the river well, they had a romance, so to say. Thus he sat down, not *on the quayside by the landing stage*, but by his desk to do the work with which he was commissioned. When he looked out of the window he happened to see the Danube being a bit plumpish, the sun was shining (on the river, at least), boats came and went, gulls flew up and down – in a word as if the morning was all alright. How much the river belongs to this city – it again came to his mind. Then, that it is the only real, large city on the Danube. Somehow he always remembered his old sentences… Good sentences, there is nothing wrong with them, they may as well be arranged in new sequences, but, well…

It may have been because of the drizzling rain (is the sun shining or is it raining then?) or the *suspicion* of a beginning headache, that Kornél Esti suddenly felt like pondering about the meaning of life. So the woman of old times flicked through his mind.

Once upon a time, when Lenin Boulevard became Teréz again, and smart students made money from tins with the inscription "The last breath of socialism", there was a woman living at 13 Mayakovsky (once again Király) Street, by Gozsdu Courtyard, which is perhaps the "largest and most mysterious through-house". A woman, who was fat and pink like a piglet; still she was liked by all in the neighbourhood, and beyond, for she had admirers as far as Ráckeve and also Újpest, perhaps due to her scent, for she smelt so lovely. The woman, who otherwise lived alone, collected the Danube in small vials. She had the evening and the dawn Danube, the spring Danube, the angry Danube, the Danube with drifting ice (she kept this in the refrigerator). She had the green Danube, the grey and blue Danube and who would be able to list them all; they were lined up on a shelf carved by hand above her bed and whoever visited her, in fact all the woman's admirers had to look through the entire collection. This is the Danube — murmured the men.

And this is the Danube prologue, murmured Mr Esti, and following his longing heart he left — for the blond Tisza.

Péter Esterházy

Képek | Plates

Lugosi Lugo László

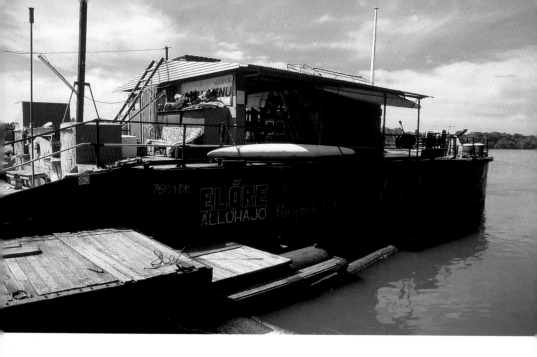

1 Az Előre állóhajó; szubkulturális hely az újpesti Üdülő soron | The *Előre* harbour boat; alternative cultural meeting-place on Resort Row, Újpest

2 Az 1896-ban épült Újpesti vasúti híd | Újpest Railway Bridge, built in 1896

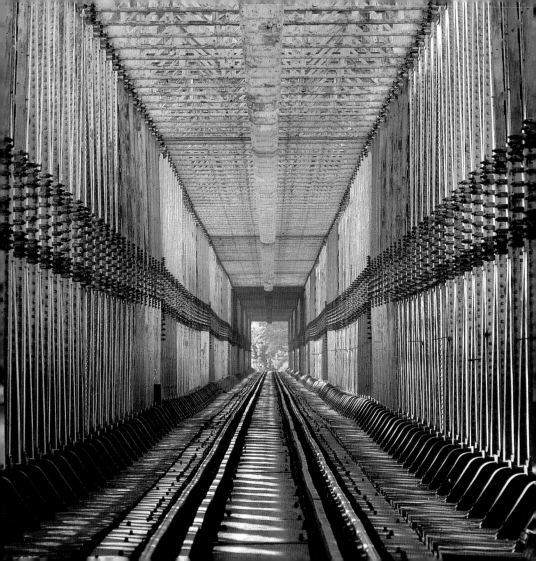

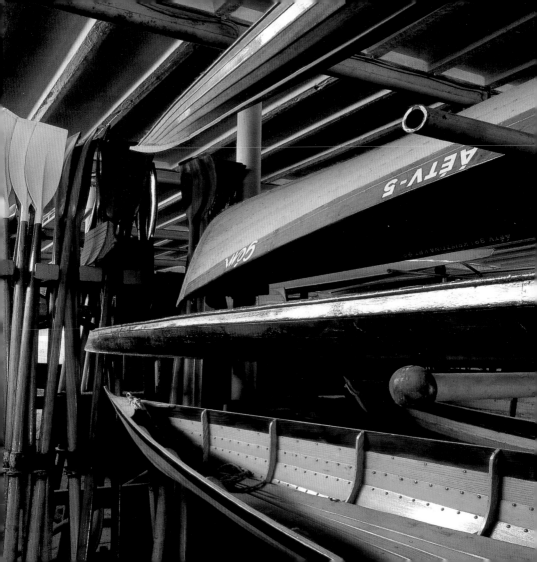

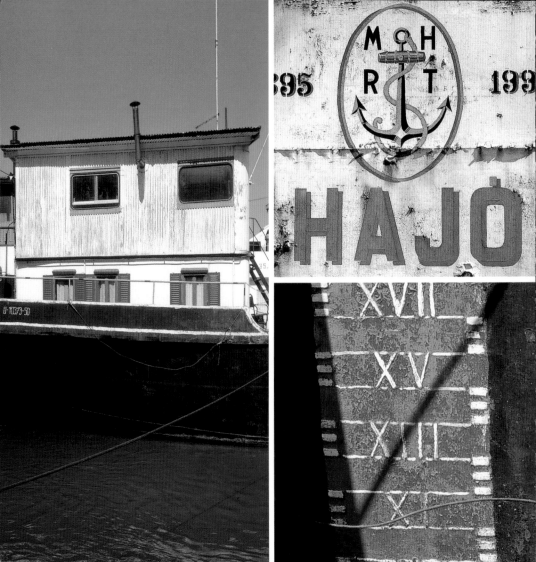

5 Az újpesti Téli kikötőben. Hajókajüt | The Winter Harbour at Újpest. Boat cabin

6 Tábla a hajójavító műhely bejárata felett | Sign above a boat repair shop

7 Vízmérce egy kikötött hajó oldalán | Water-gauge on the side of an anchored boat

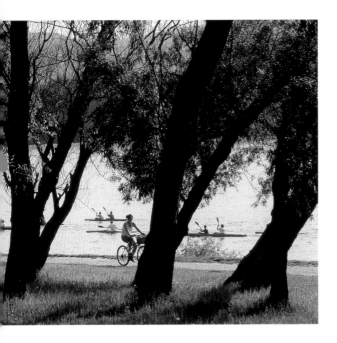

8

Az északi Duna-szakaszon
gyakran lehet találkozni
sportolókkal

Sports and recreation on
the northern stretch

9

Kecskefarm a Szúnyog-
szigeten

Goat farm on Mosquito
Island

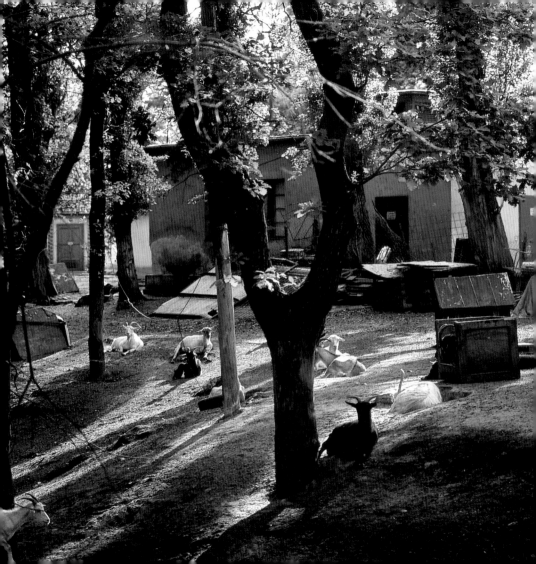

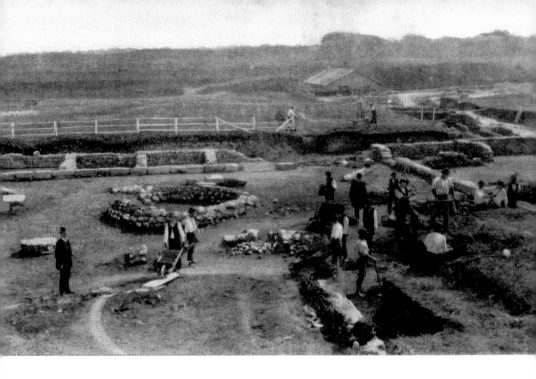

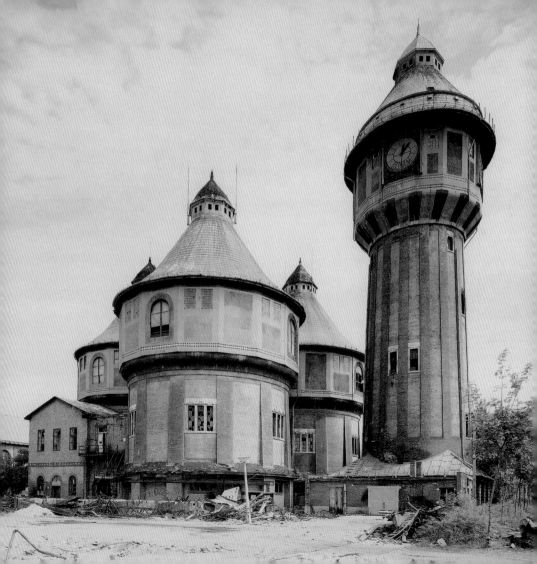

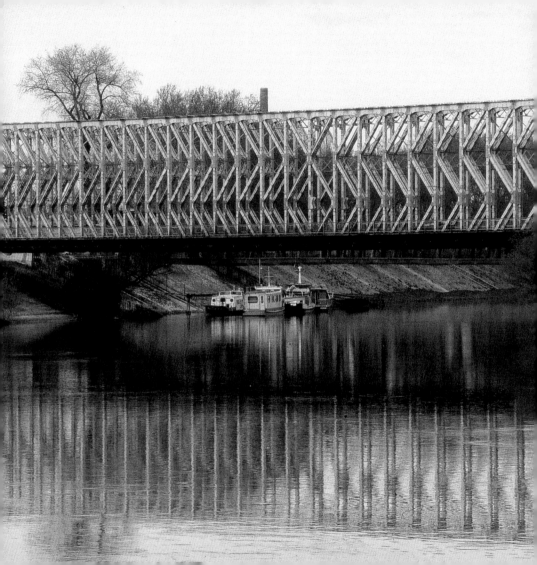

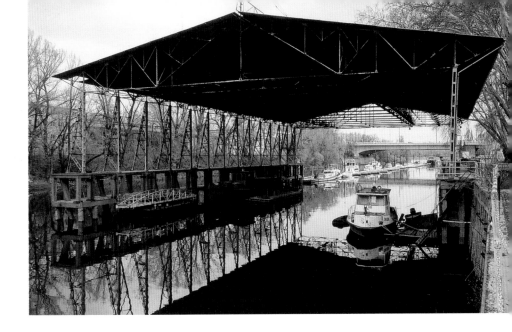

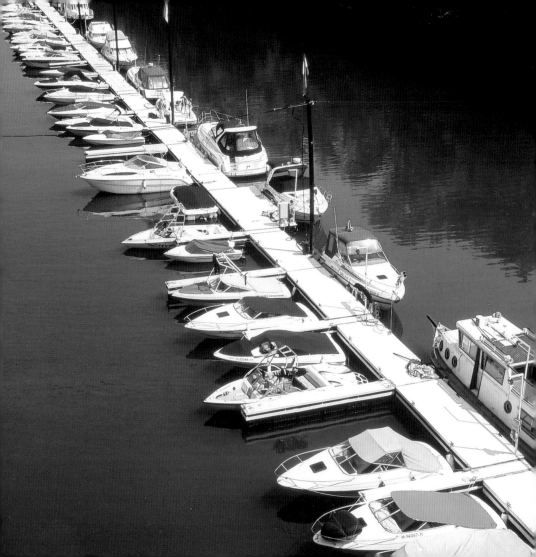

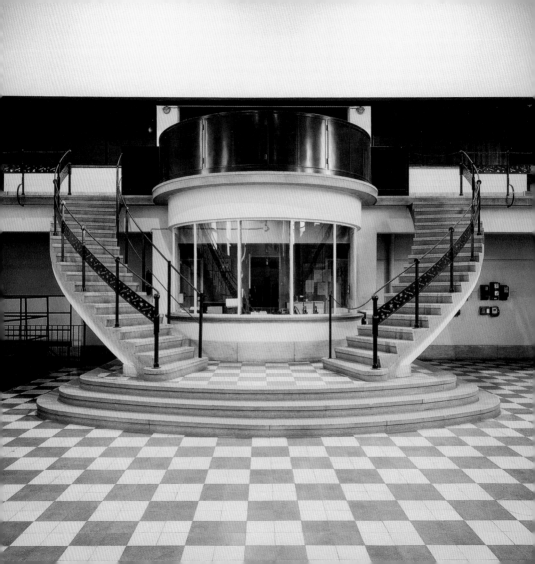

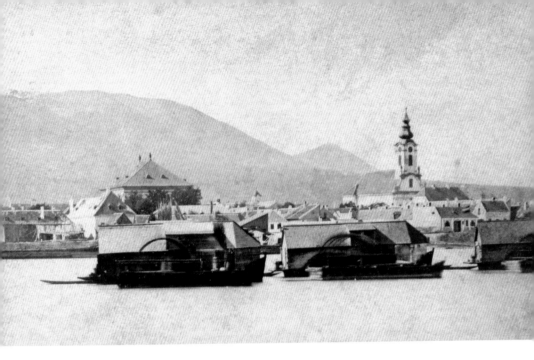

16 A Fővárosi Csatornázási Művek 1938-ban épült szivattyútelepe a Vizafogón |
Pumping plant of the Municipal Sewerage Works at Vizafogó, built in 1938

17 Hajómalmok a Dunán Óbudán az 1870-es években | Boat mills at Óbuda in
the 1870s.

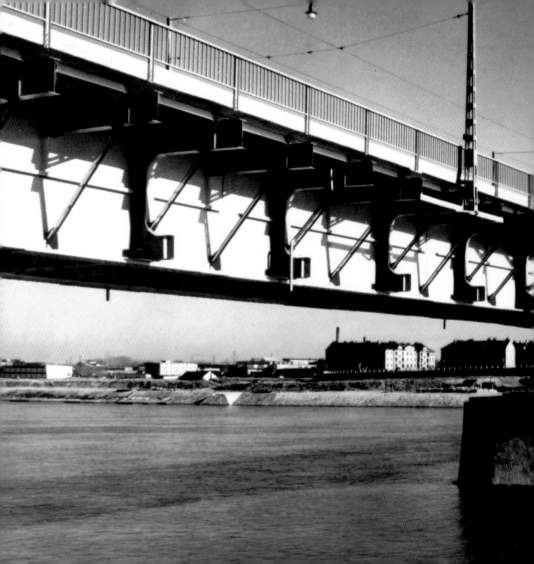

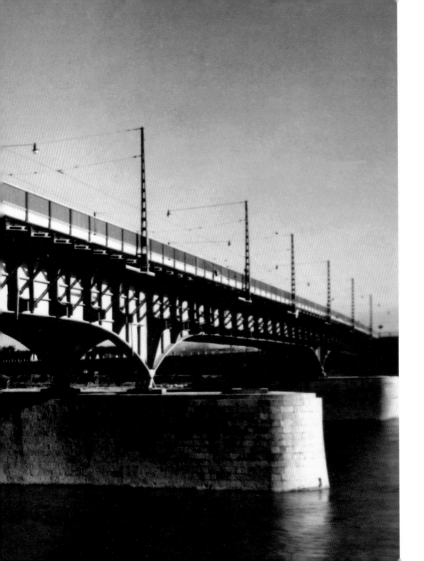

18 Az Árpád híd – korábban Sztálin híd – az 1950-es években | Árpád Bridge, former Stalin Bridge in the 1950s

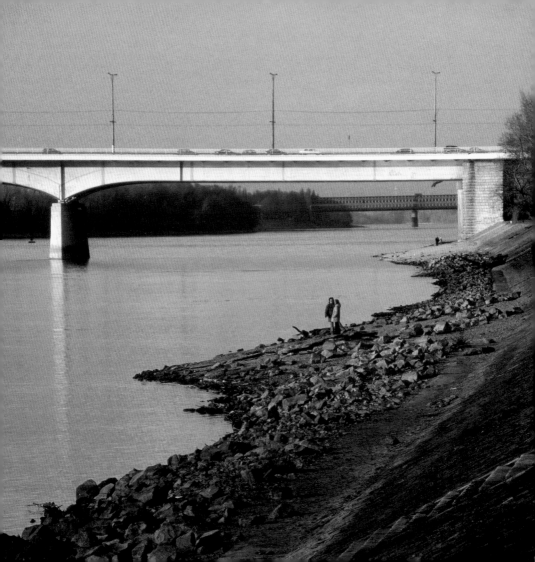

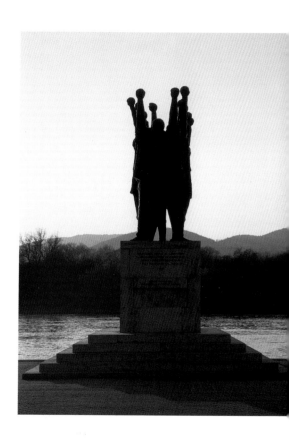

21 Az egyik leghíresebb és legrégebbi óbudai kisvendéglő, a *Kéhly* a régi cégérrel |
One of the oldest and most famous restaurants in Óbuda: the *Kéhly* restaurant with
its old inn-sign

A következő oldalpáron | Following pages:

22 A Margitsziget és a Margit híd – háttérben a Várhegy – a pesti alsó rakpartról |
Margaret Island and Margaret Bridge with Castle Hill in the background, from the
lower embankment on the Pest side

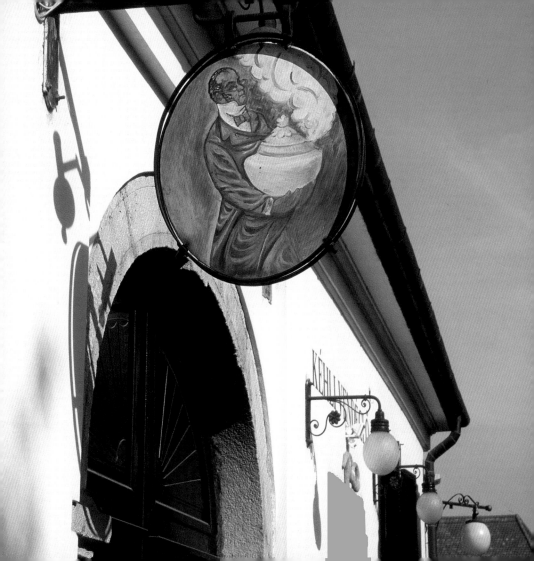

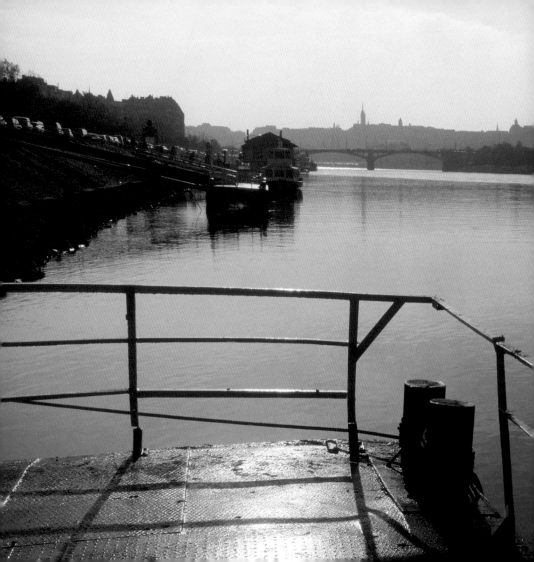

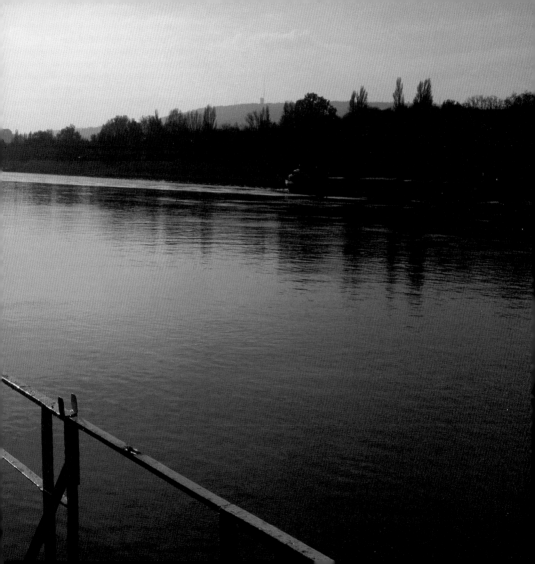

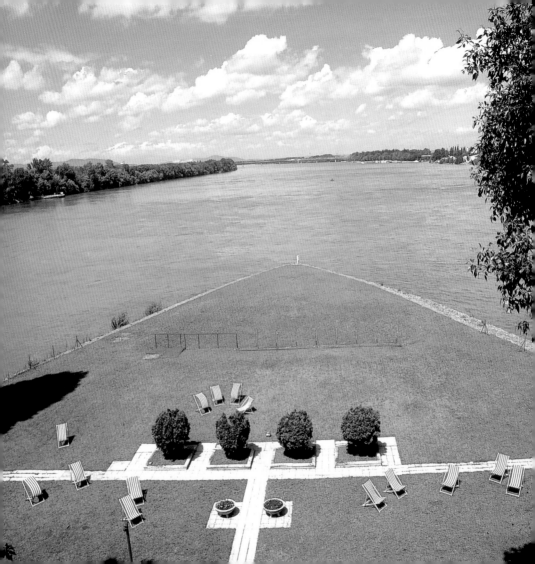

23 A Margitsziget északi csúcsa – tavasz közelít | The northern tip of Margaret Island – spring is coming

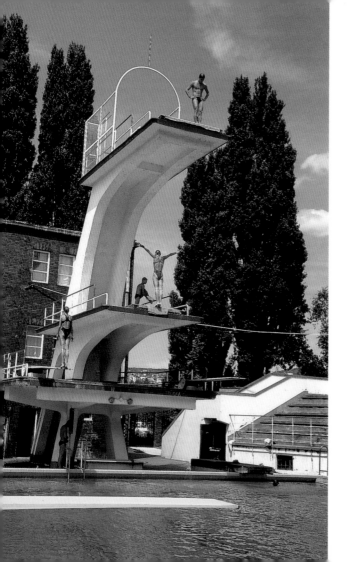

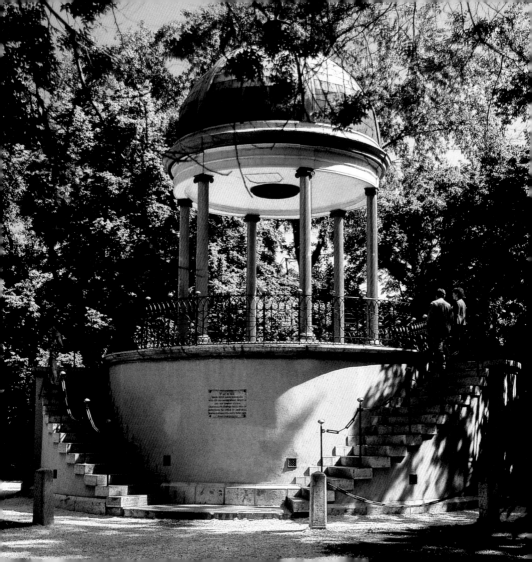

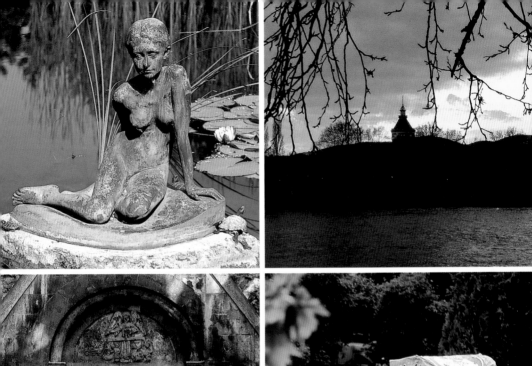
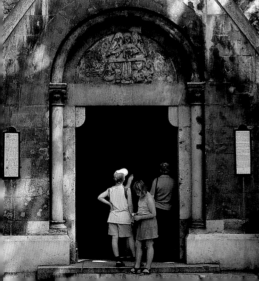

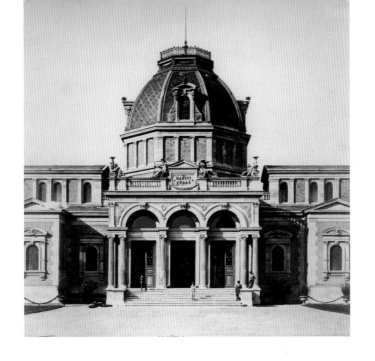

30 Kirándulók a Margitszigeten az 1870-es években | On an outing on Margaret
Island in the 1870s

31 Az egykori Margit fürdő az 1870-es években Klösz György fotográfiáján | The former
Margaret Baths in a photograph by György Klösz in the 1870s

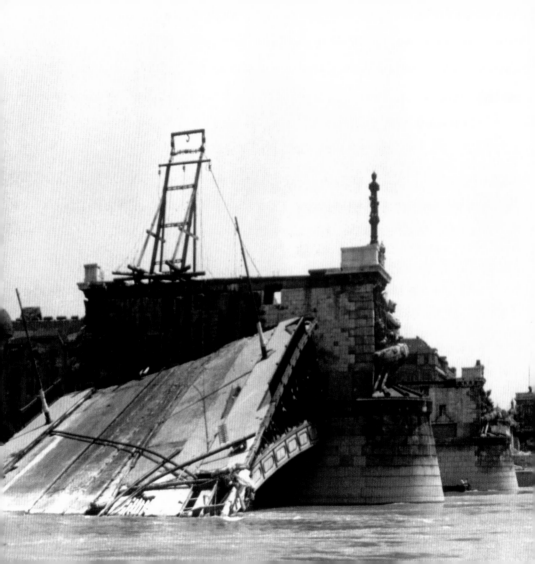

32　Az aláaknázott Margit híd 1944. november 4-én kora délután robbant fel　|
The mined Margaret Bridge blew up on 4 November 1944 as early afternoon traffic
was crossing

A következő oldalpáron　|　Following pages:

33　A franciák tervezte kecses vonalú Margit híd　|　The graceful Margaret Bridge is the
work of French engineers

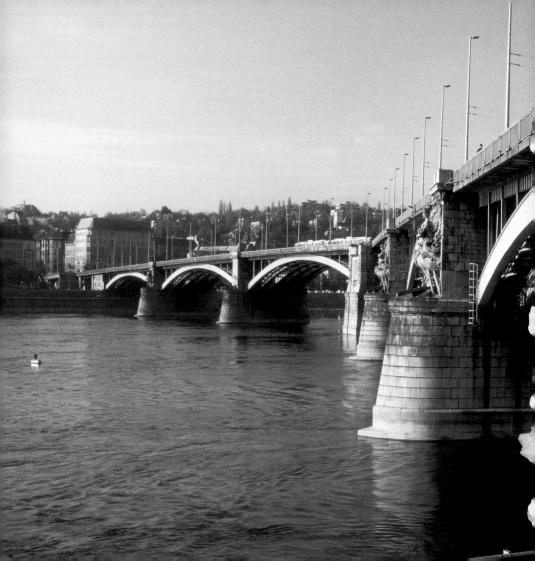

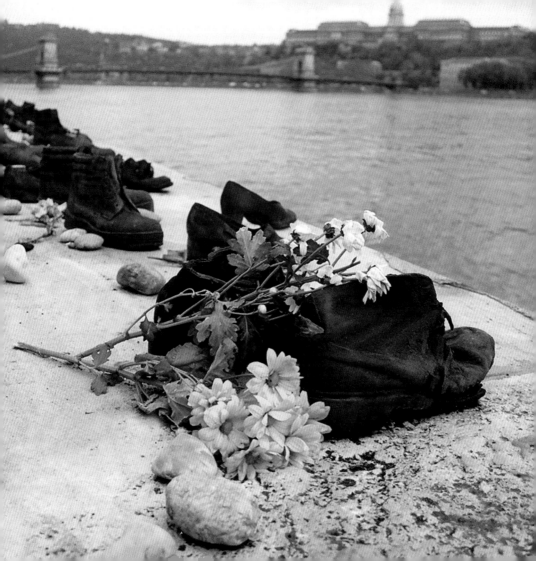

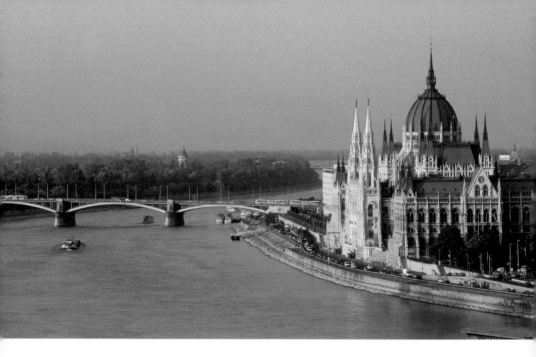

37 A Parlament, háttérben a Margitszigettel és a Margit híddal | Parliament with Margaret Island and Margaret Bridge in the background

38 A Parlament díszlépcsőháza | The ceremonial staircase of the Parliament building

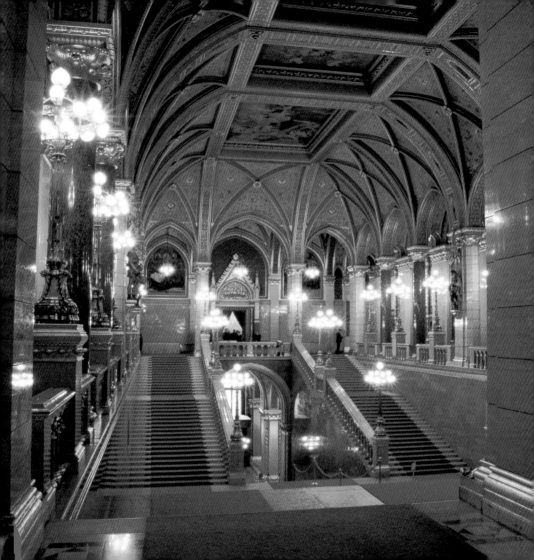

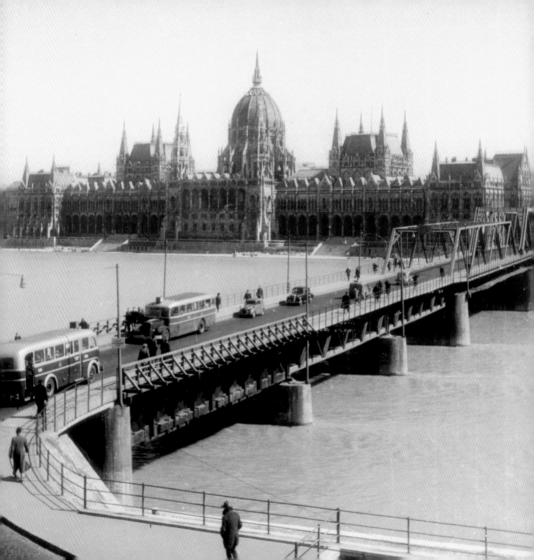

39 A Kossuth híd 1946-ban épült, 1960-ban lebontották | Kossuth Bridge was built
 in 1946 and demolished in 1960

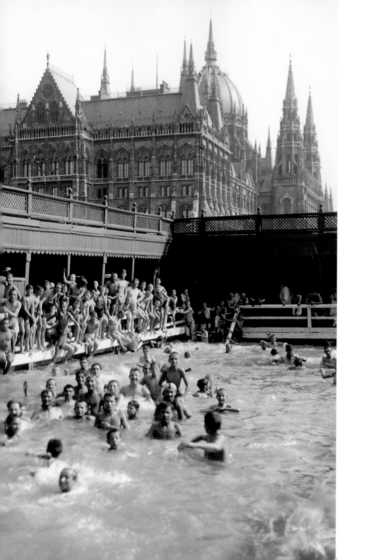

40

Lubickolók egy Duna-
fürdőben 1920 körül

Bathers in a Danube bath
around 1920

41

Árvíz 1876-ban. A mai
Szilágyi Dezső tér környéke,
hátul a kapucinus templom

The flood of 1876. Today's
Dezső Szilágyi Square
in Buda with the Capuchin
Church in the background

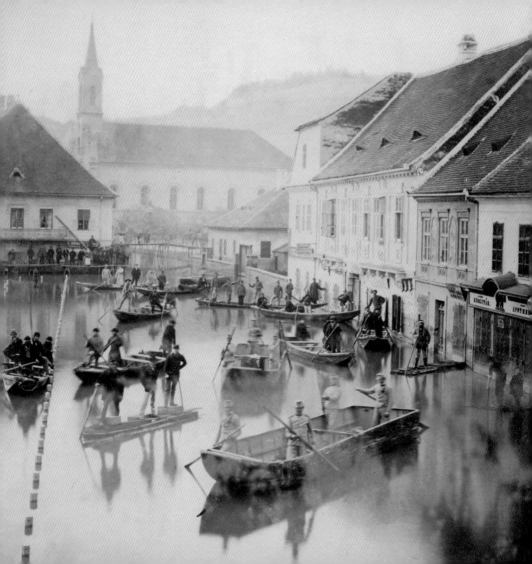

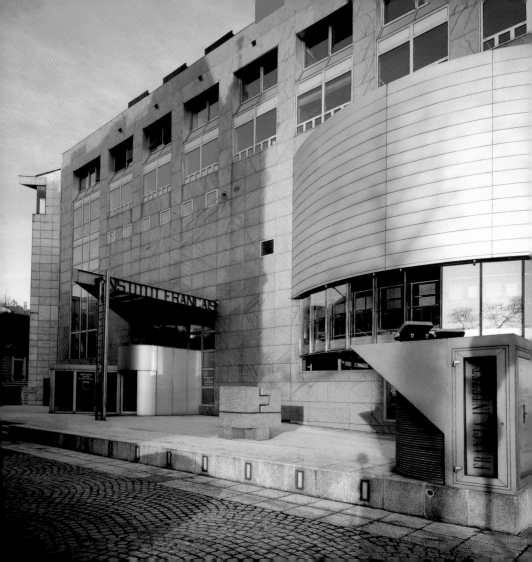

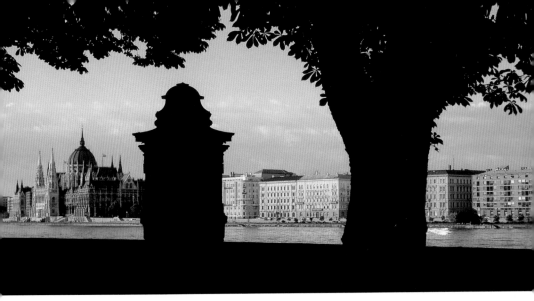

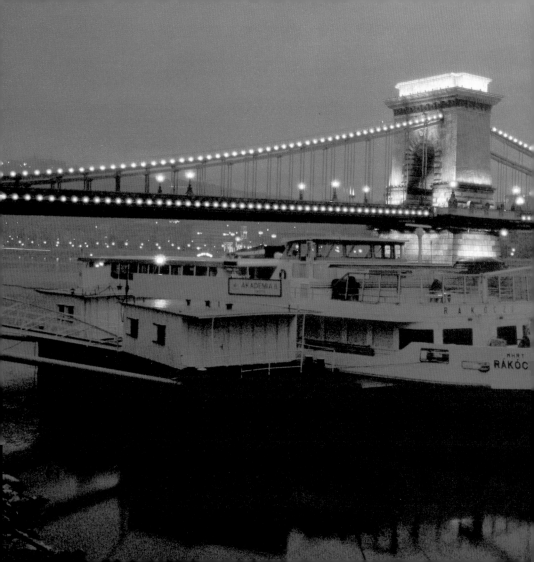

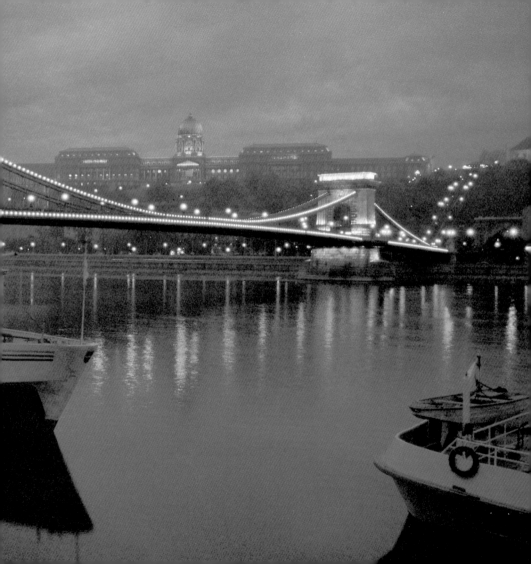

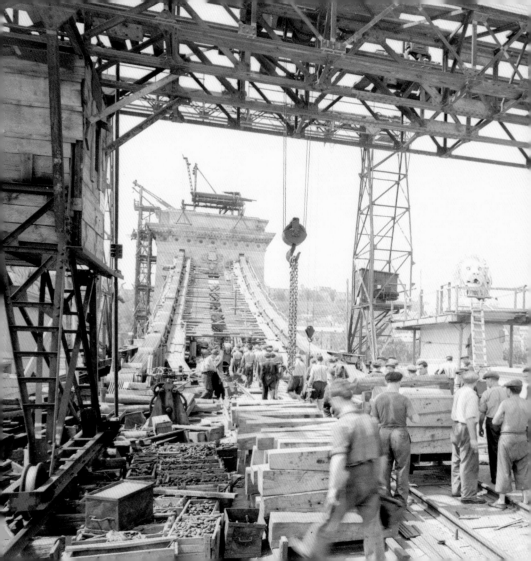

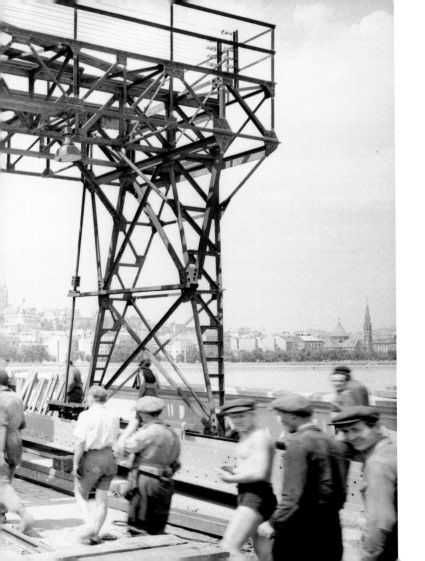

45　A második világháborúban felrobbantott Lánchíd újjáépítése 1948 körül |
Rebuilding the Chain Bridge blown up during World War II around 1948

SZÉCHENYI
OLNI S A NAGY HAZAF
ERCZEC MAG
ÁLTAL HELYBENHAGY
ER SÁMUEL JÓ

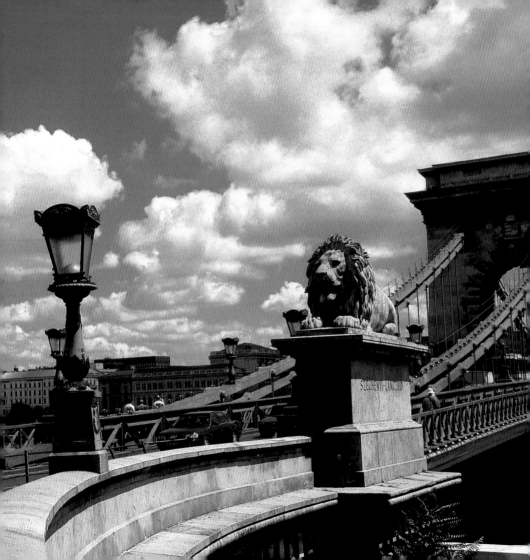

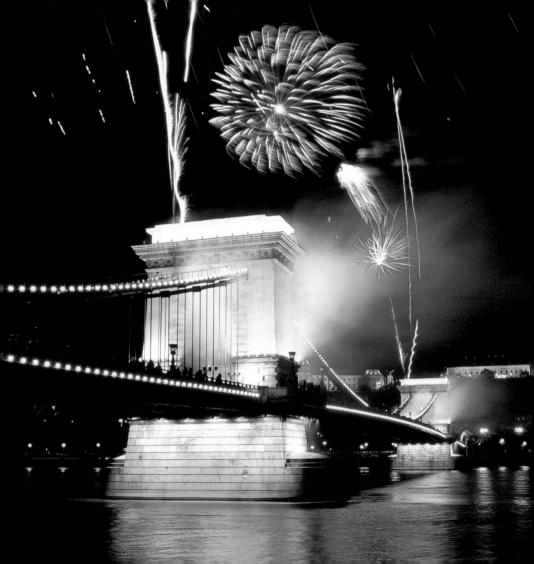

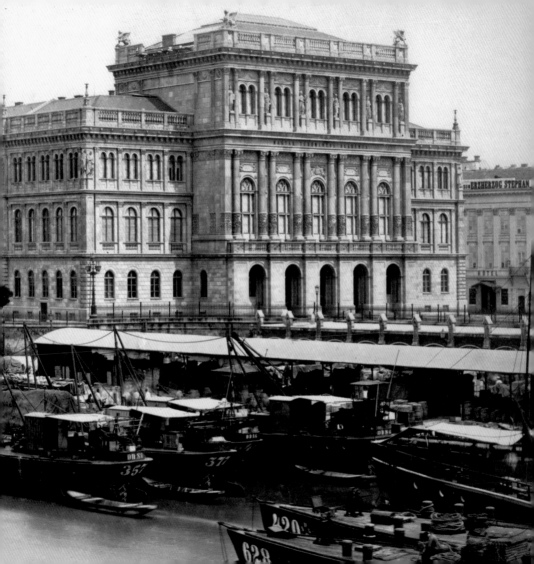

52 A Magyar Tudományos Akadémia épülete a Lánchídról nézve az 1870-es évek végén | The Hungarian Academy of Sciences from the Chain Bridge at the end of the 1870s

Következő oldalpáron | Following pages:

53 A Gresham Biztosító épülete ma elegáns szálloda | The building of the former Gresham Life Assurance Company is today an elegant hotel

54 A Gresham szecessziós enteriőrje | Art Nouveau interior of the Gresham Palace

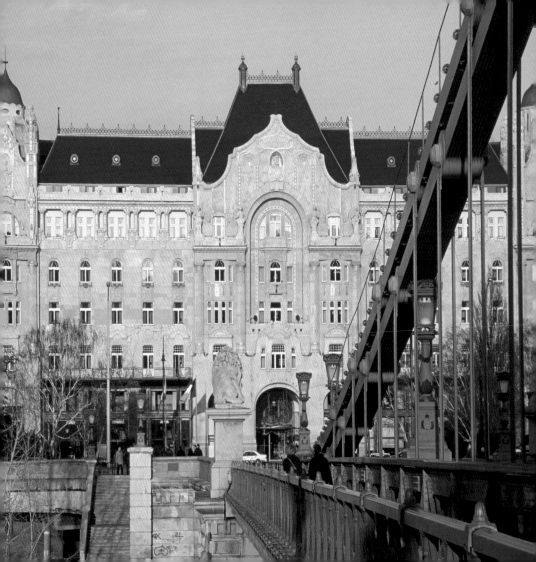

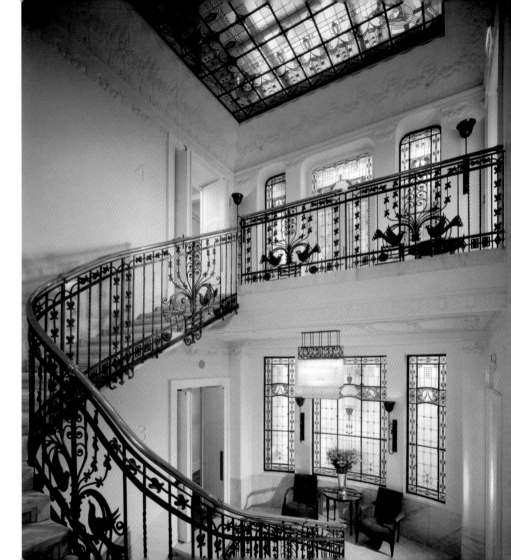

55 Kikötő a Lánchíd mellett 1890 körül | Landing stage by the Chain
Bridge c. 1890

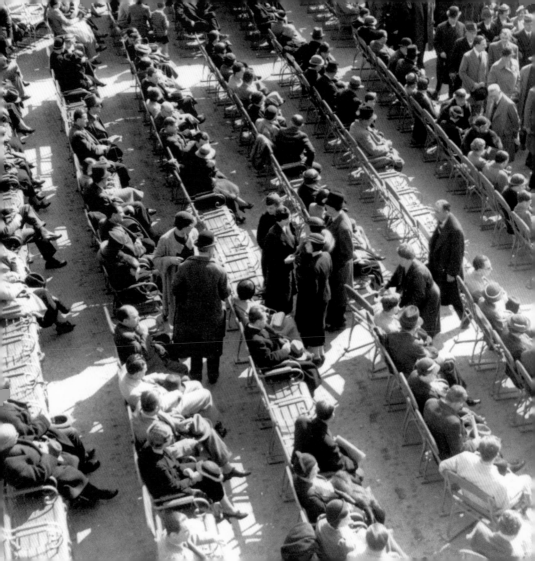

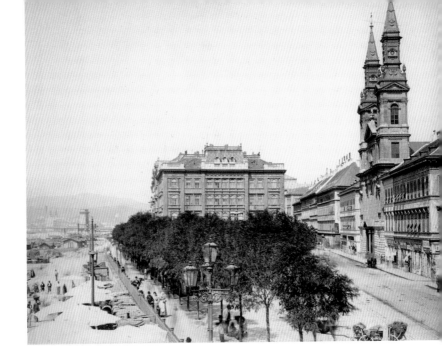

56 A Korzó az 1930-as években | The Danube Promenade in the 1930s

57 A Korzó a görögkeleti templommal az 1870-es évek közepén |
The Danube Promenade with the Greek Orthodox Church in the
middle of the 1870s

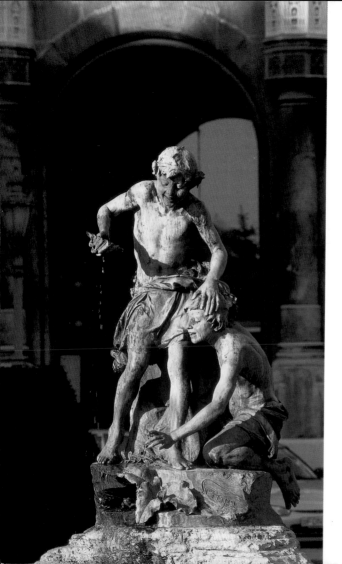

58

Ürgeöntő gyerekek kútja –
Senyei Károly műve a Vigadó
előtt

Károly Senyei's *Fountain
of the Little Gopher Hunters* in
front of the Vigadó

59

A Vigadó homlokzata

Façade of the Vigadó

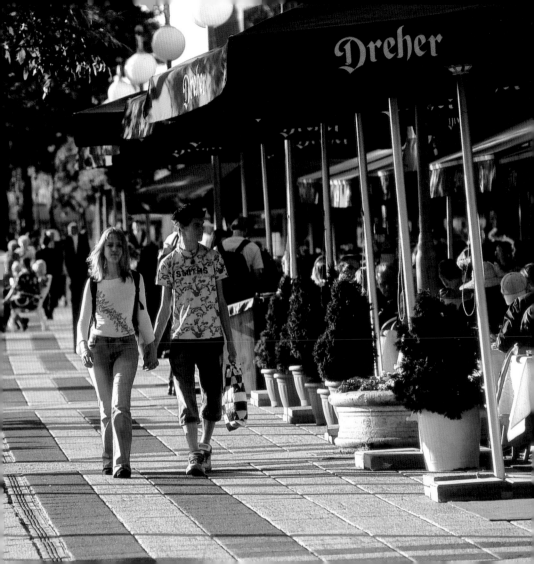

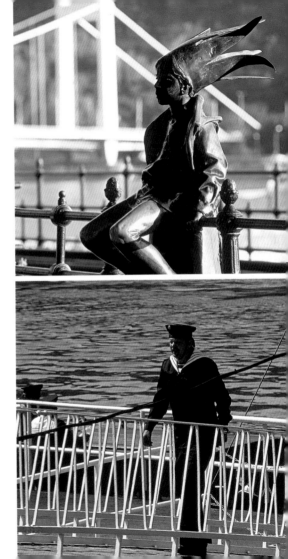

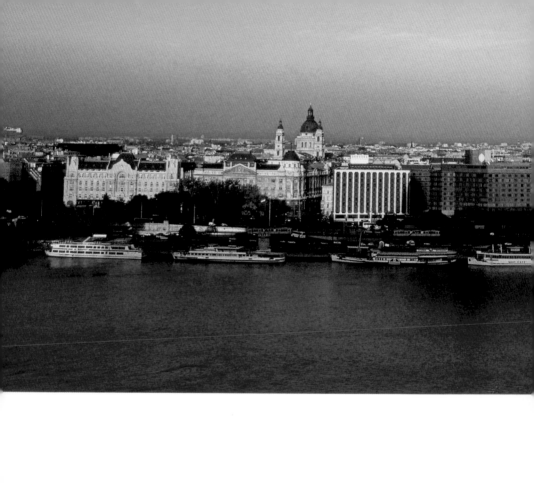

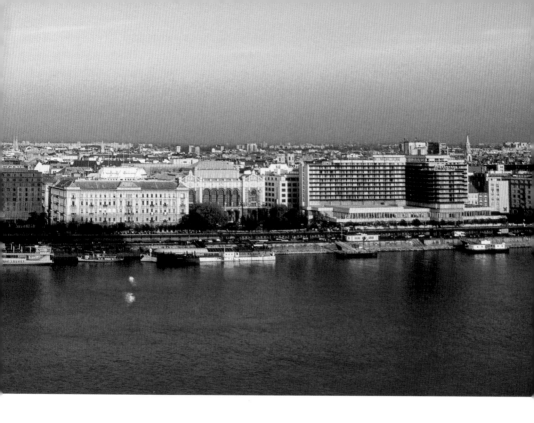

63 Pest látképe a Várhegyről | View of Pest from Castle Hill

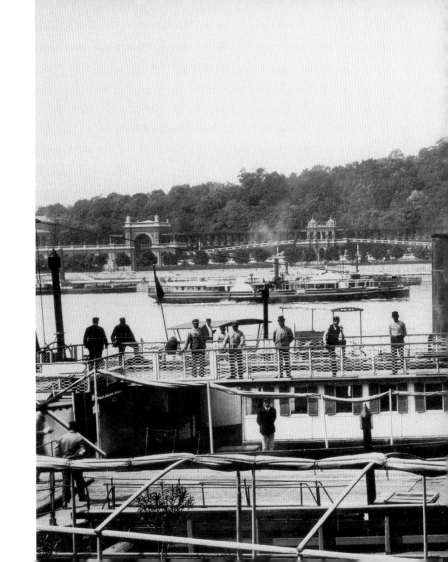

64 A Budai Vár és a Várkert a pesti rakpartról a 19. század végén | Buda Castle and Castle Garden from the Pest embankment at the end of the 19th century

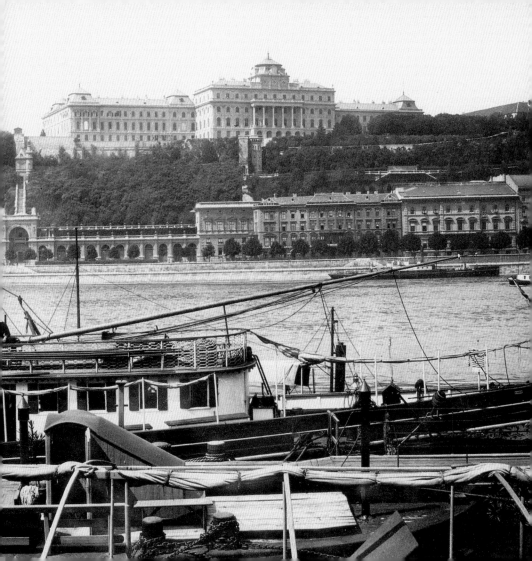

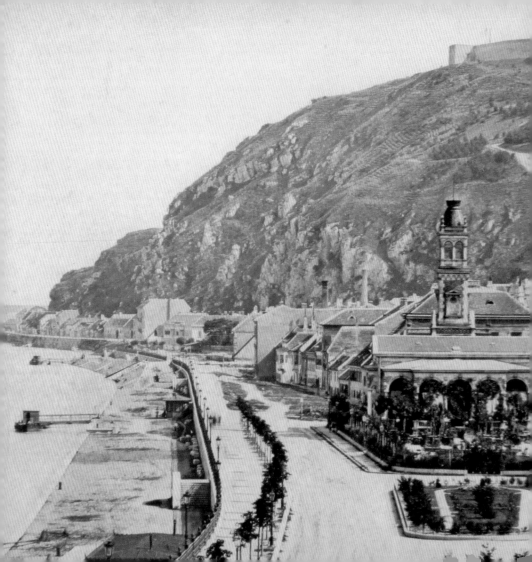

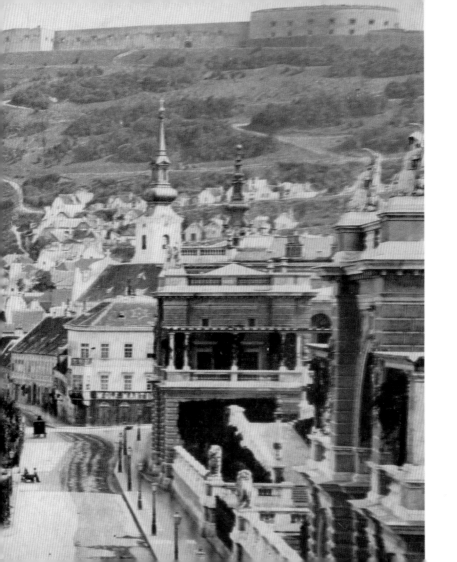

65 A Víziváros és a Tabán határán az 1880-as években | Between Water Town and the Tabán in the 1880s

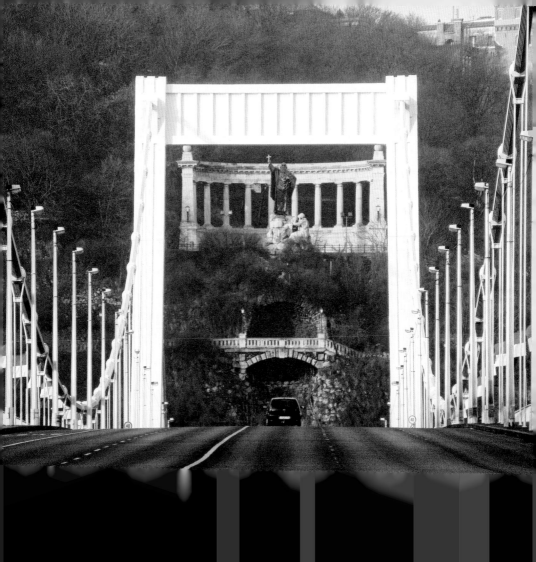

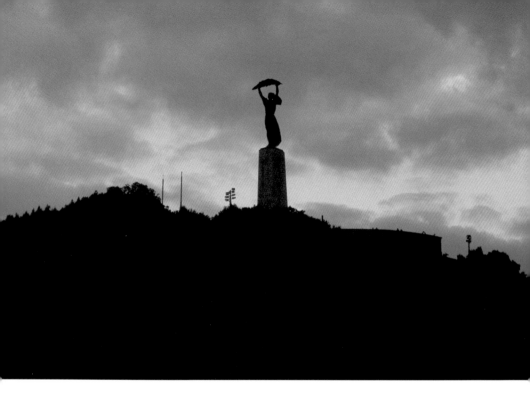

66 *Szent Gellért* szobra az Erzsébet hídról | The *Gellért Monument* from Elizabeth Bridge

67 A *Szabadság-szobor* a Gellérthegyen | The *Liberty Monument* atop Gellért Hill

68 Piactér a Belvárosi plébániatemplom előtt az 1870-es években. Ferenc József itt
 elmondott koronázási fogadalma miatt Eskü térnek hívták | Market square in front
 of the Inner City Parish Church in the 1870s. Former Oath Square: Franz Joseph
 took his coronation oath here

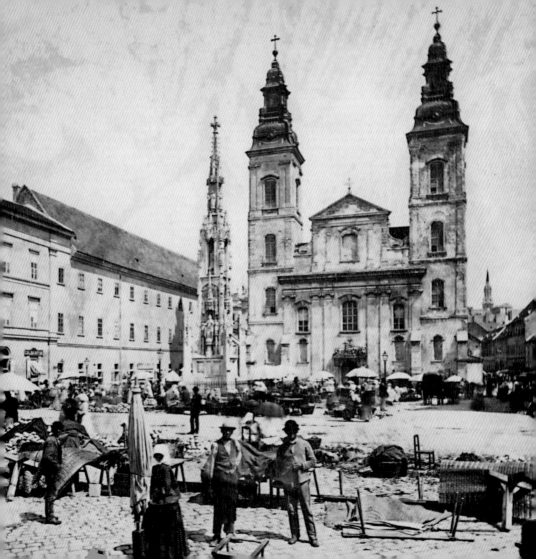

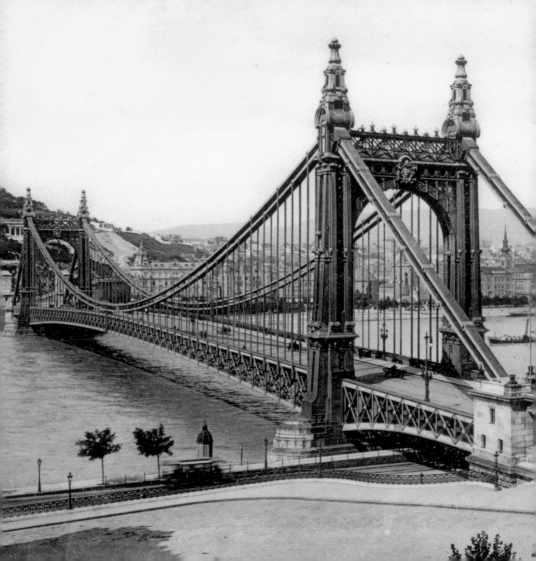

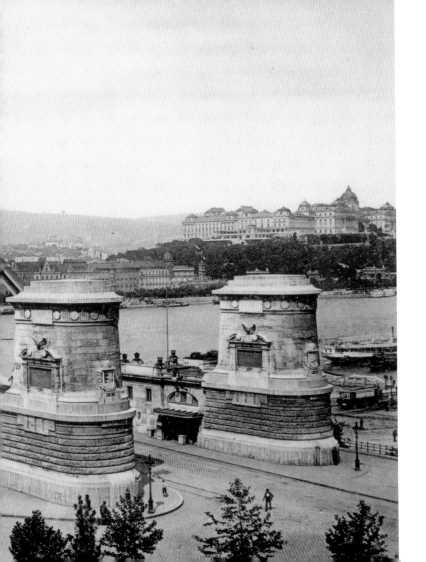

69 Az első Erzsébet híd felavatásakor, 1903-ban | The original Elizabeth Bridge, inaugurated in 1903

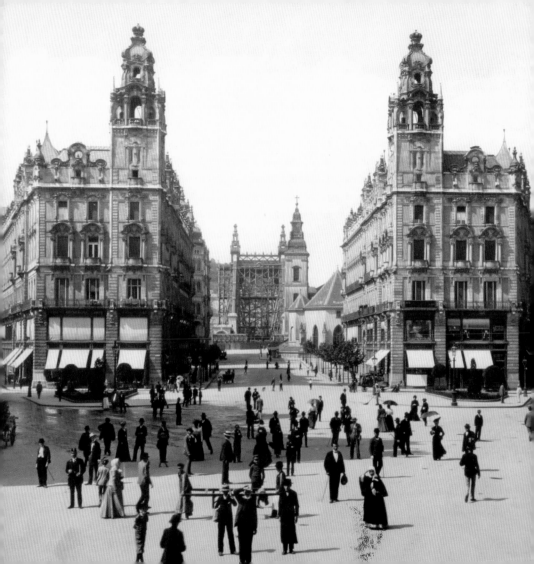

72

Tél a Dunán

Winter on the Danube

73

A zajló Duna; valaha
korzóztak, korcsolyáztak
is a befagyott folyón

Ice on the Danube;
in the past people could
even walk and skate
on the frozen river

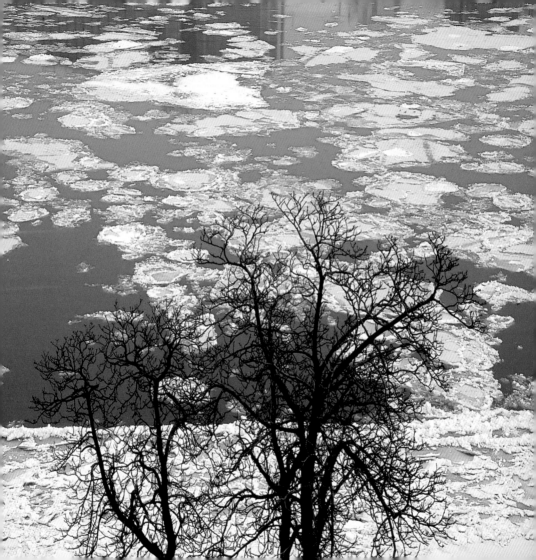

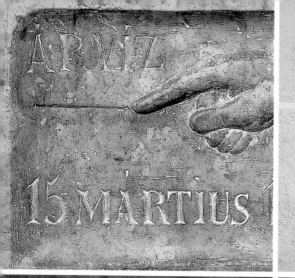

ÁR·VIZ

15 MARTIUS 1

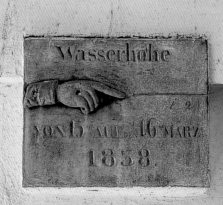

Wasserhöhe

von 15 auf 16 März
1838.

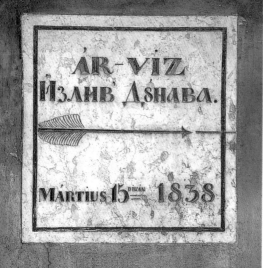

ÁR - VIZ
Изливъ Дунава.

Mártius 15 DIKÉN 1838

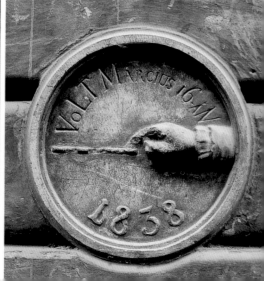

VoLT Martius 16 ÁN
1838

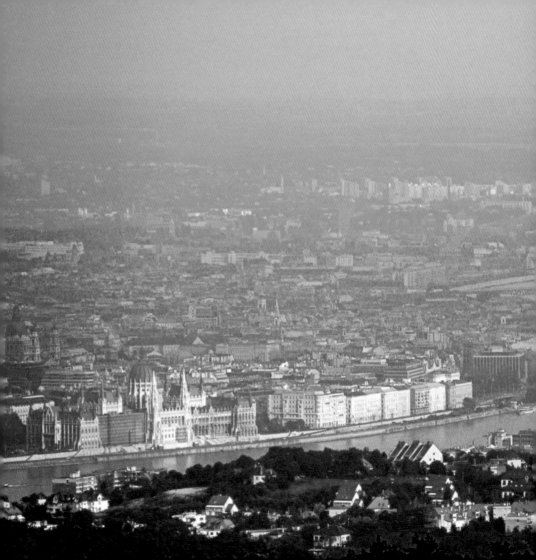

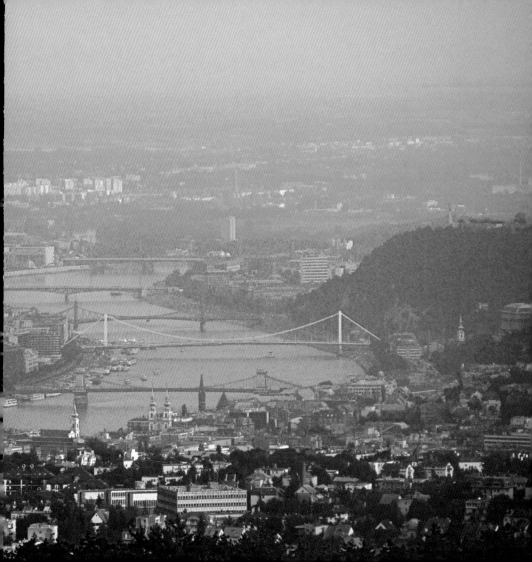

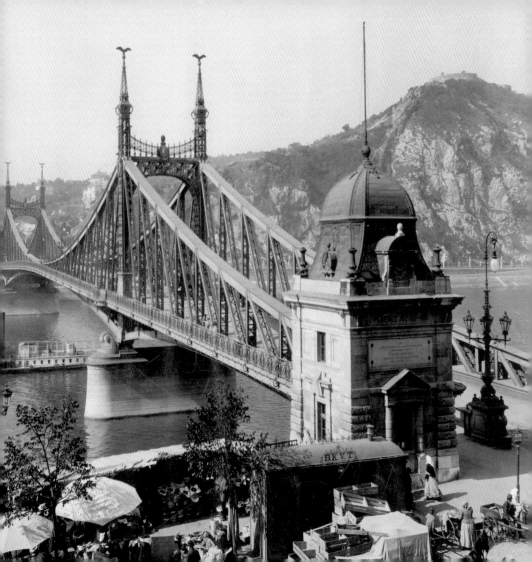

79

Egykor Ferenc József,
ma Szabadság híd
a 19. század végén

Liberty Bridge,
originally named Franz
Joseph Bridge at the
end of the 19th century

80

Itt szedték valaha
a hídpénzt

The former bridge-toll
booth

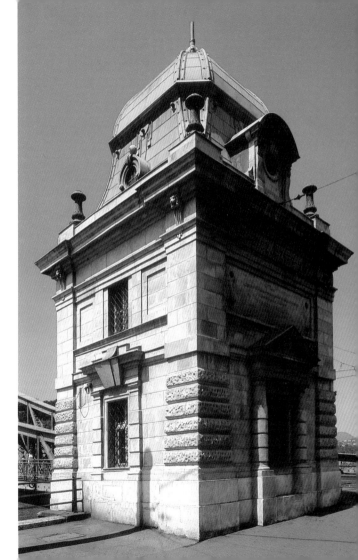

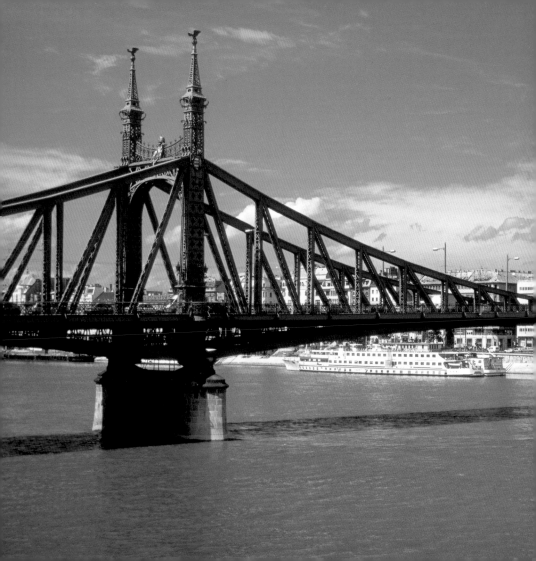

A Szabadság híd Budáról nézve | Liberty Bridge as seen from Buda

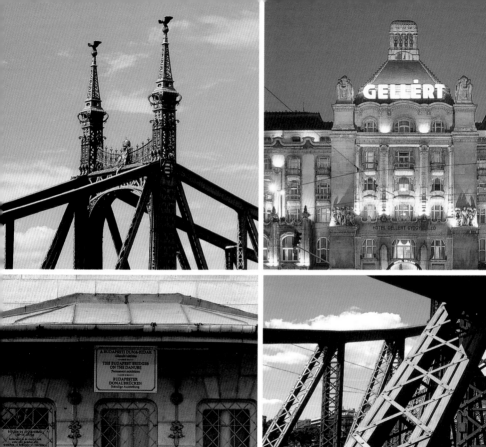

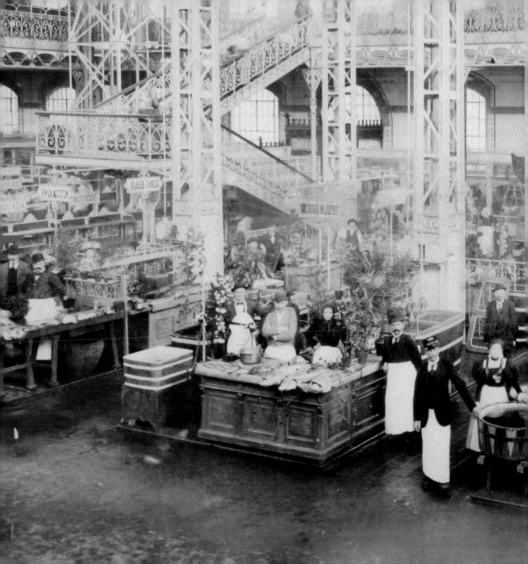

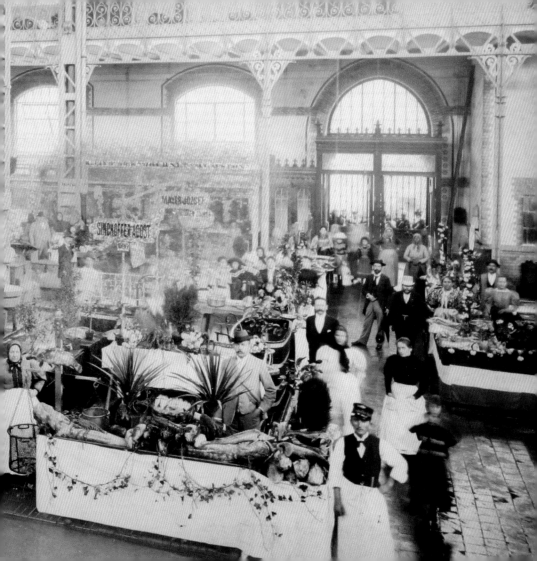

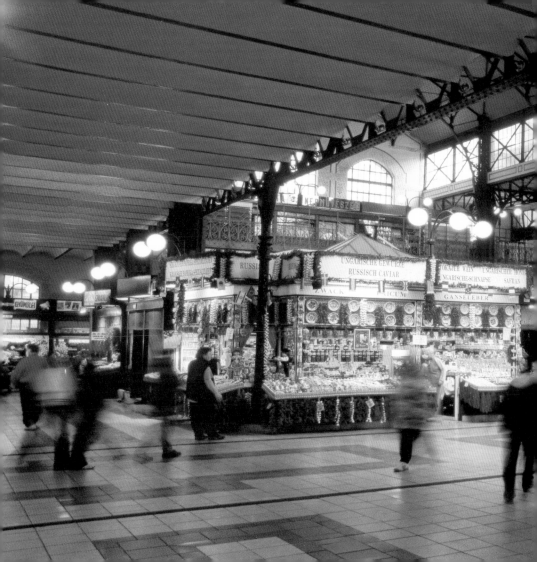

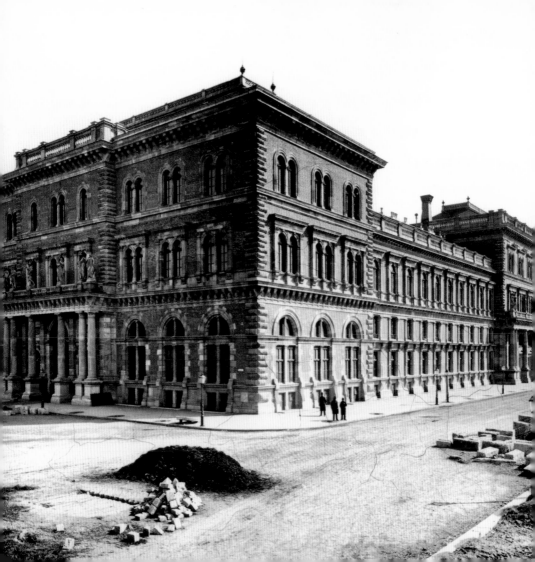

88

Az egykori Fővámház, ma Corvinus
Egyetem neoreneszánsz épülete az
1870-es években

The neo-Renaissance building of
the Main Customs House, today the
Corvinus University in the 1870s

89

A Vásárcsarnokhoz a Ferenc József
híd pesti oldalán kötöttek ki az
áruszállító hajók

Cargo boats bound for the Central
Market Hall arrived at the landing
stage by Franz Joseph Bridge

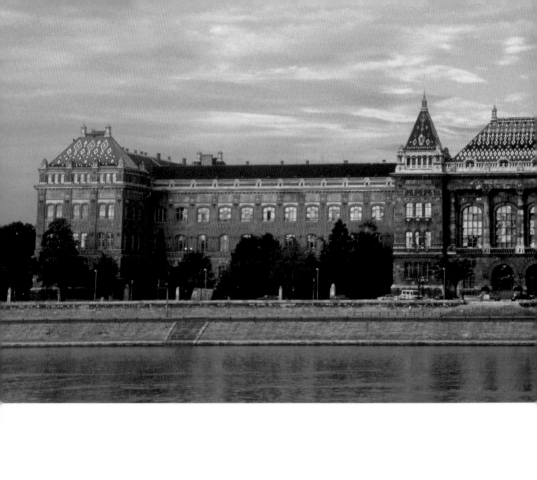

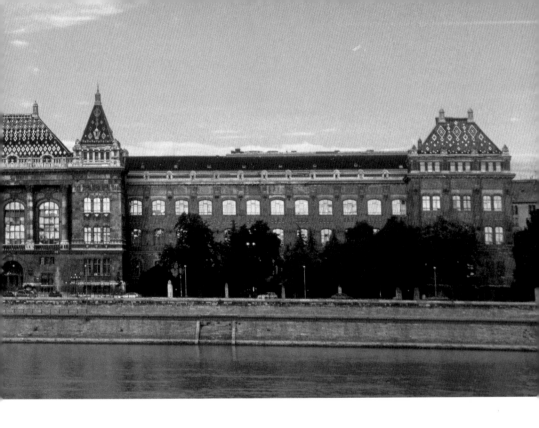

90　A Budapesti Műszaki Egyetem központi épülete Budán　|　The main building of the
Budapest Technical University in Buda

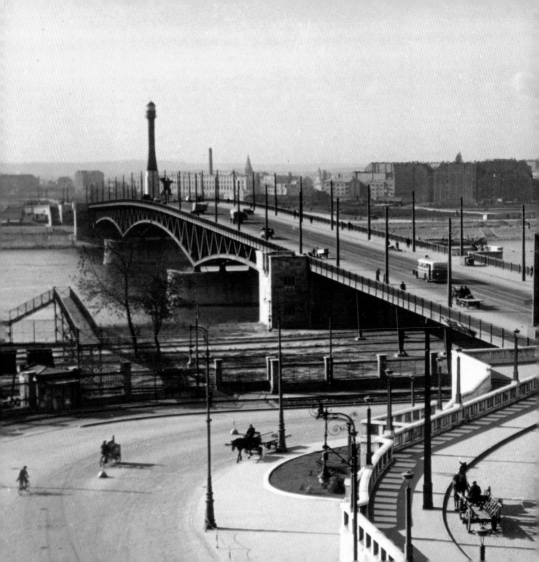

91 Az egykori Horthy Miklós-, ma Petőfi híd pesti feljárata a háború előtt, 1940
 körül | The Pest-side, pre-war ramp of Miklós Horthy (today Petőfi) Bridge
 around 1940

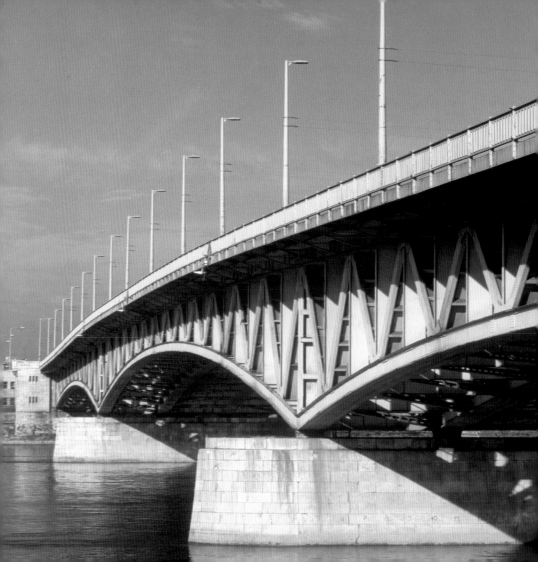

92

A Petőfi híd ma

Petőfi Bridge today

93-94

Az új egyetemi városrész
épületei a Petőfi híd budai
oldalán

The buildings of the new
university campus district on
the Buda side of Petőfi Bridge

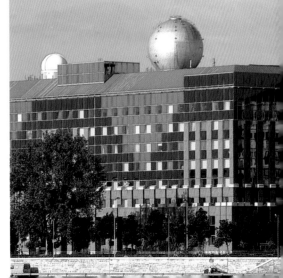

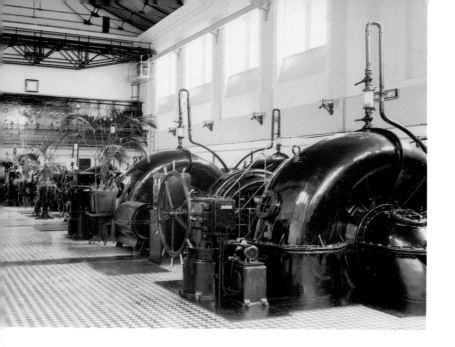

95 A Csatornázási Művek dél-pesti szivattyútelepe | Pumping plant of the Sewerage Works in southern Pest

96 A Közvágóhíd bejárata 1880 körül | Entrance of the Slaughterhouse c. 1880

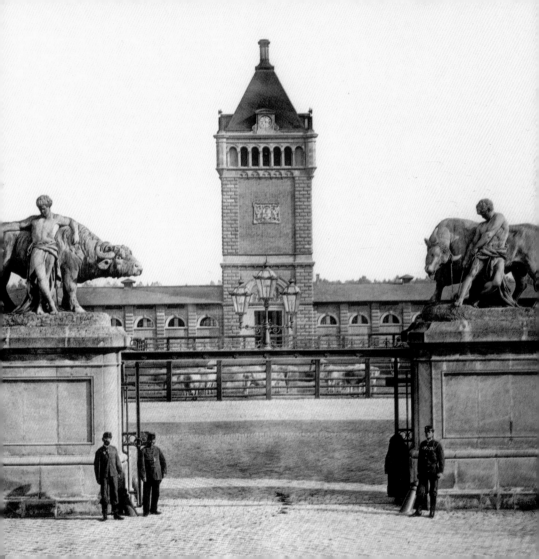

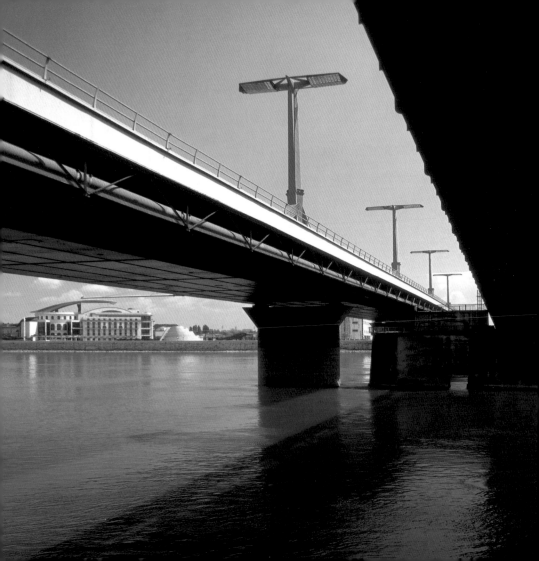

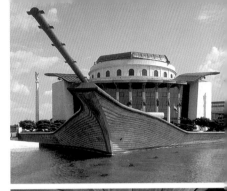
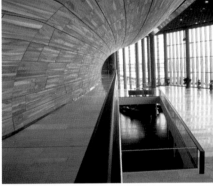

101

A Lágymányosi-öböl és
a Kopaszi-gát

Lágymányos Inlet and
Kopaszi Dam

102

Régi csónakház a Kopaszi-gáton

Old boathouse on Kopaszi
Dam

103-106 A Csepeli Szabadkikötő | The free port on Csepel Island

Következő oldalon | Following page:

107 A Gubacsi híd a Ráckevei-Duna-ágban | Gubacsi Bridge spanning the Ráckeve branch of the Danube

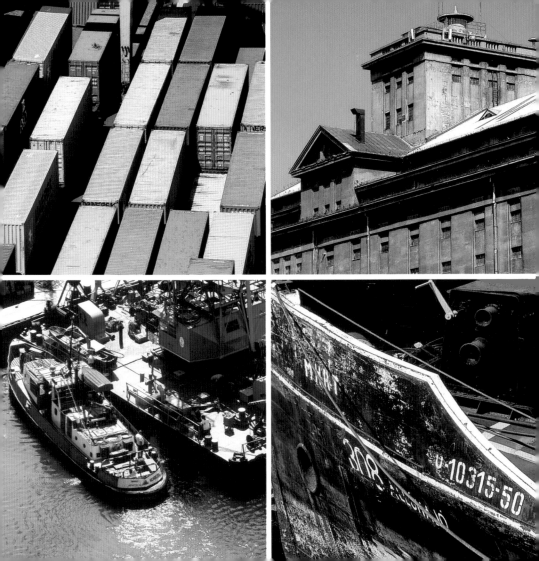

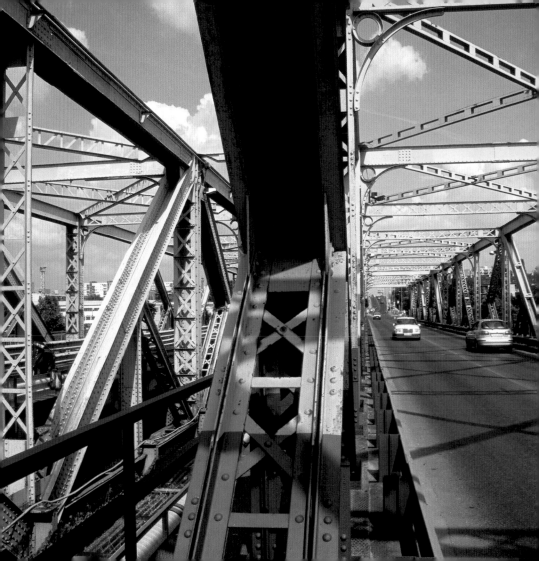

Helyszínek | Places

SÁNDOR P. TIBOR

I-2

A Duna fekete-erdői forrásától mintegy 1200, fekete-tengeri torkolatától 1660 kilométerre járunk. A folyó a Szentendrei-sziget melletti két ágon érkezik a fővárosba. Itt még megőriz egy keveset vadvízi vonásaiból, csak lejjebb lesz megrendszabályozott „kultúrfolyó".

North of Újpest Railway Bridge

We are 1,200 km from the Danube's source in the Black Forest and 1,660 km from its delta at the Black Sea. The river reaches the capital via two branches flanking Szentendre Island. At this point it still retains some of its unbridled characteristics, becoming a regulated, more refined river a bit farther down.

3-4

Római-part

A vékony pénztárcájú vízimádók Mekkája, emberemlékezet óta innen rajzanak ki a vadevezősök a Nagy-Dunára. Nevét az ókor óta használt közeli forrásoknak, népszerűségét a – fogyatkozó – csónakházaknak és üdülőknek köszönheti.

Római Bank

A Mecca for beach-goers of humble means; rowers have also frequented the area, swarming out onto the water from this point of the river since time immemorial. The name comes from nearby springs used since antiquity and owes its popularity to boat sheds and resort houses, presently dwindling in number.

5-9

Újpesti-sziget, másképp Szúnyog- vagy Nép-sziget

Idejárt a környék munkásnépe strandolni, vurstlizni, sörözni. Déli részén evezős-klubok vertek tanyát. Öblében 1863 óta terjeszkedett a téli hajókikötő és a hajó-gyár. Utóbbinak már csak nyomait találjuk, a kajakosok még úgy-ahogy kitartanak.

Újpest Island, Mosquito Island, or People's Island

Local workers came here for an outing at the beach, a day at the fair, or to sit over a beer or two. Rowing clubs set up shop at the southern end. From 1863 the winter harbour and shipyard expanded their use of the inlet, of which only remnants remain, though the kayakers still hold out.

10

Aquincum

A késő római polgárváros területén 1880 óta folynak ásatások. Aki amfiteátru-mot, vízvezetéket, fürdőket és padlófűtéses, mozaikkal ékes építményeket akar látni, nem kell feltétlenül Itáliába utaznia, elég, ha gyorsvasútra ül, és kiszáll az Aquincum megállónál.

Aquincum

Excavation of the late-Roman civilian town began in 1880. It is not necessary to travel to Italy to see an amphitheatre, aqueduct, baths and buildings with floor heating and decorative mosaics – it's enough to board the local train and get off at Aquincum station..

II

Az Óbudai Gázgyár

A világításra és főzésre használt gázt azelőtt nem távoli földgázmezőkről vezették a városba, hanem helyben „gyártották", barnaszénből: 1913-tól itt, Óbudán. A víz- és kátránytartályokat rejtő tornyok közelében megmaradt a kertes munkástelep is.

The Óbuda Gasworks

Gas used for lighting and cooking wasn't always pumped into the city through pipes from distant natural gas fields. From 1913 it was produced locally from brown coal, here in Óbuda. The houses and gardens of the workers' estate, near the towers that conceal water and tar tanks, have survived the times.

12-15

A Hajógyári-sziget Óbudán

A szigeten Széchenyi István javaslatára létesült hajógyár, 1835-ben. Volt osztrák, német, orosz, még magyar kézen is, hajói a Nílust járják. Mára elcsendesült a sólyatér. Csak az Európa-hírű rockfesztiválok idején hangos ismét a környék.

Shipyard Island in Óbuda

The shipyard was founded in 1835 on the initiative of István Széchenyi. Changing hands often – it was under Austrian, German, Russian and even Hungarian owner-ship – ships made here glide on the Nile. Today the boatyard is quiet. Only sum-mer rock festivals of European fame break the silence.

16

VIZAFOGÓ

A partrész neve arra a három-öt méteres, több száz kilós tokhalfélére utal, amelynek húsa, ikrája évszázadokon át volt a pest-budaiak kedvelt eledele. A Fekete-tengerből költeni felúszó halakat cölöpsorokkal kerítették csapdába, szigonnyal, lánccal fogták be.

VIZAFOGÓ

The name of this part of the riverbank refers to a type of sturgeon, three to five metres long and weighing several hundred kilos, the meat and roe of which was a favoured dish of the residents of Pest-Buda for centuries. The fish, which swam upstream from the Black Sea to breed, was surrounded and trapped with rows of piles, and caught using harpoons and chains.

17

HAJÓMALMOK ÓBUDÁNÁL

E malmokat kettős hajótestre építették az ezermester vízimolnárok. A házhajóban gyakran a család is ott lakott. A többtucatnyi „zajgó" bárkát a kedvező sodrást és a szokásjogot követve sorakoztatták fel a középkortól az 1920-as évek végéig.

BOAT MILLS AT ÓBUDA

The mills were built on parallel boats by the millers, themselves real jacks-of-all-trades. The miller and his family often lived on a house-boat. From the Middle Ages to the 1920s, dozens of 'noisy arks' were lined up according to the favourable current and customary law.

18-21

Az Árpád hídnál

Az óbudai hídfő és a lakótelepek árnyékában kétezer év emlékei bújnak meg: a légióerőd kövei, a királynék városának kolostorromjai, a 18. századi Zichy-birtok barokk építményei és egy kis rezervátum a macskaköves, sramlizenés kisvárosból.

By Árpád Bridge

In Óbuda historic relics of the past two thousand years lie overshadowed by the Árpád Bridge flyover and high-rise housing projects – the stones of a Roman legion fortress, cloister ruins of the city of queens, 18th century Baroque buildings of the Zichy estate, and a small reminder left over from the days of cobblestone streets and organ-grinders.

20

Emlékmű az Újpesti rakparton

A szobor eredetije a mauthauseni koncentrációs tábor emlékparkjában áll. E változata a holokauszt több mint félmillió magyar áldozata közül annak a három és fél ezernek a mementója, akiket 1944–45 telén a Dunába lőttek honfitársaik.

Memorial on the Újpest Embankment

The statue's original stands in the memorial park of the Mauthausen concentration camp. This version is in memory of the three and a half thousand, out of more than half a million, Hungarian victims of the Holocaust who were shot into the Danube in the winter of 1944–45 by their fellow countrymen.

MARGITSZIGET

Sok víz lefolyt a Dunán, amíg a szentéletű királylány, majd a rózsakedvelő nádor elzárt szigetéből közpark lett. Az első lépést a Margit gyógyfürdő körüli nyaraló- telep megnyitása jelentette 1869-ben. A művészek által is kedvelt szállók, ligetek „distingualt helynek" számítottak, csak hajóval lehetett megközelíteni, egészen 1900-ig: ekkor adták át a Margit hídra vezető szárnyhidat. A sziget 1908-ban került köztulajdonba, és tervek készültek egy gyógyvízi „világfürdő" létrehozására. Ám a nagyvárosban fuldokló polgárok már nem a köszvényükre kerestek írt, hanem jó levegőre, prüdériától mentes, vidám és közeli strandra vágytak. Így a „magyar Karlsbad" erőltetése helyett inkább a sziget vadfürdőnek induló lidóját fejlesztet- ték. Ez lett a Palatinus, ahol azóta is százezrek hullámfürdőznek nyaranta.

MARGARET ISLAND

A lot of water had flowed down the Danube by the time the secluded island of the pious princess, and later the rose-loving palatine, became a public park. The first step was the opening of the summer resort surrounding the Margaret Thermal Baths in 1869. The popular hotels and gardens, highly favoured by artists, were considered 'distinguished places', and could only be reached by boat until 1900, when the linking bridge connecting Margaret Island to Margaret Bridge was opened. The island became public property in 1908 and plans were drawn up to create a thermal 'world bath'. However, citizens gasping for air in the capital were not looking for a place to soak their rheumatoid joints. So a decision was made to turn the island's primitive bathing spot into a lido, rather than develop a 'Hungarian Carlsbad'. This became the Palatinus Baths, where to this day hundreds of thousands enjoy the machine-generated waves.

32-35

MARGIT HÍD

Az 1876-ban átadott híd az újonnan egyesült Budapest városszabályozásának egyik kulcseleme volt. Összekötötte a tervezett pesti és budai körutakat, 1879-ben megteremtette a lóvasúti, 1881-ben pedig a telefonkapcsolatot.

MARGARET BRIDGE

The bridge, opened in 1876, was a key element of city planning for the recently unified Budapest. It linked the planned boulevards of Pest and Buda, provided an opportunity for horse tram connection in 1879, and telephone line connection in 1881.

36-39

A PARLAMENT ÉS A RÉGI KOSSUTH HÍD

A Kossuth híd a háborúban felrobbantott hidak átmeneti pótlására készült. Hét hónap alatt építették meg, jórészt híd- és házmaradványokból. 1956-ig szolgált, 1960-ra bontották el. Helyét mindkét parton emlékkő mutatja. 36. kép: magyar zsidókat lőttek a Dunába itt, 1944–45 telén.

PARLIAMENT AND THE FORMER KOSSUTH BRIDGE

Kossuth Bridge was built as a temporary replacement for the bridges blown up during World War II. It was built in seven months mainly from remnants of the other bridges and remains of buildings. It was used until 1956 and demolished by 1960. Its location is marked by a memorial stone on both sides of the river. Picture 36: Hungarian Jews were shot into the Danube at this point in 1944–45.

40

Duna-uszoda a Parlamentnél
1788-ból ismerjük az elsőt: abban csak ücsörögni lehetett, kabinokban; aztán sorra nyíltak a léckosárral védett uszodák. A legelőkelőbbek a Vigadóhoz jártak, mások lejjebb, a „Bájcser bácsihoz", legtöbben a három ingyenesbe. Férfiak és nők: csakis külön.

A Danube bath near Parliament
The first such bath dates back to 1788, but one could only sit idly in the water then, in a cabin. Soon after, several others were opened with a protective lattice basket 'wall' hanging into the water at the sides. Distinguished bathers frequented the bath by the Vigadó Concert Hall, while others went south to 'Uncle Bájcser's'. The largest crowds were found at the three free baths; men and women strictly separated.

41-43

Víziváros
Az 1876-os árvíz négy hetében a budaiak velenceiekként éltek az egykori Halászváros utcáiban. A kevésbé veszélyeztetett pestiek pedig eközben feltalálták a katasztrófaturizmust: különjáratú sétahajókon indultak az ártér megtekintésére.

Water Town
During the four weeks of the flood of 1876, residents of Buda lived like Venetians along the streets of the one-time Fishermen's Town. Meanwhile, the less effected residents of Pest invented 'disaster tourism' and chartered pleasure boats ferried the curious to flooded areas.

44-51

LÁNCHÍD

Amit soha nem mutatnak a fényképek: hová tűnnek el a híd tartóláncai, miután az oroszlánszobrok táján elvesznek a szemünk elől. Nos, még több mint negyven métert futnak a hídfő egy járatában, amíg mélyen a Duna alapszintje alatt egy aknába érnek. A biciklilánchoz hasonlítható lánctagokból huszonöt van egymás mellé fogva, és két-két lánckötek érkezik a horgonykamrákba. Ott egy irdatlan vasöntvénybe vannak becsavarozva, amely ötméteres talpakkal feszül az akár háromszoros húzóerőt is kibíró falnak. 1848 tavaszán a pesti horgonykamrákban kezdték meg a láncok összeszerelését, a második világháborúban ugyanott robbantották fel legkedvesebb hidunkat a visszavonuló német katonák. 1849-ben Clark Ádám a budai kamrák elárasztásával gondoskodott arról, hogy a Vár akkori, osztrák védőinek ilyesmi ne jusson az eszükbe.

THE CHAIN BRIDGE

Something the photographs never show – where do the main-chains go after disappearing from view beside the lion statues? They continue, running for another forty metres in a passage under the abutment, which ends in a shaft deep beneath the level of the river. The chains resemble that of a bicycle, with each link twenty-five plates thick. Two chain sheaves reach each anchor chamber, where they are fastened with huge screws to an enormous iron casting. The casting, in turn, presses against the wall of the chamber, which would be able to withstand three times the tension, via five metre long beams. In the spring of 1848 the assembly of the chains began in the anchor chambers on the Pest side. This was the place chosen by withdrawing German troops for blowing up the city's favourite bridge during World War II. In 1849 it was Adam Clark himself who flooded the chambers on the Buda side to prevent the defenders of the Castle – Austrians at the time – from attempting to do the same.

52

A Magyar Tudományos Akadémia palotája

Itt eredetileg a Duna Gőzhajózási Társaság készült székházat emelni – forgalmas kikötőjét e fotón és az 55. képen is láthatjuk –, ám végül elcserélte telkét az Akadémiával. Az ügyletet 1861-ben egy-egy marék föld ünnepélyes átnyújtásával szentesítették.

The Hungarian Academy of Sciences

Originally the Danube Steamboat Company had plans to build their headquarters at this location, their busy port appearing in both this photograph and no. 55. Finally, the company traded plots with the Academy and confirmed this act in 1861 by ceremoniously presenting the other with a handful of earth.

53-54

Gresham-palota

A szecessziós palotát a londoni Gresham Biztosítótársaság építtette 1907-ben irodái és nyolc-tíz szobás bérlakások számára. Kávéházában a bűnügyi riporterek és a szomszédos rendőr-főkapitányság detektívjei cserélték ki híreiket.

The Gresham Palace

The Art Nouveau palace was commissioned by the London Gresham Life Assurance Company in 1907 to house its offices and eight-to-ten-room apartments. Its café was a favourite meeting place for the exchange of information for crime reporters and detectives from the police headquarters next door.

55-63

A Duna-korzó

A tavaszt nálunk nem a naptár mutatja, hanem az, ha a sétálók már ellepik a Duna-korzót. Ma több köztük a turista, de a háború előtt itt adott találkát egymásnak „tout Pest". Délutánra megteltek a nádfonatú karosszékek a kávéházak és cigányzenés éttermek teraszain. Elkeltek a sűrű sorokban felállított Buchwald-székek is, amelyekre az egyenruhás Buchwald-néniknél lehetett jegyet váltani. (Buchwald Sándornak hívták a vállalkozót, aki a századelőtől uralta a parkok ülőhelyeinek piacát.) A Duna-parti szállodasor épületeit 1866 után emelték a folyótól feltöltéssel nyert új telkeken – eltakarva így a korábbi part klasszicista palotáit; valaha azok előtt sétált az úri közönség. Azzal a különbséggel, hogy marhahajcsárokat, árusokat és kikötői rakodómunkásokat kellett kerülgetniük.

The Danube Promenade

In Budapest the coming of spring is not indicated by the calendar – you know it's here when strollers swarm the Promenade. Today, most of them are tourists, but before the war 'tout Pest' turned out here. By the afternoon hours the wicker chairs of cafés and restaurants with their gipsy music were filled, and tickets for the Buchwald chairs were sold out. A ticket for a chair in one of the dense rows was available from the uniformed Buchwald ladies. (Sándor Buchwald was the name of the entrepreneur who ruled the park-bench market from the beginning of the century.) The building of the hotels lining the Danube began in 1866 on plots gained from the river through filling – thus blocking the neo-Classical mansions of the earlier embankment, in front of which the illustrious public had also strolled, while avoiding cattle drivers, vendors and dock workers.

64

A Vár alatt
Itt látható Budapest várostervezőinek legnagyobb és legszebb tévedése az 1870-es évekből: a budai promenád és a Várkert-bazár. Minthogy a budaiak nem kaptak rá a pesties korzózásra, a bazárból sem lett üzletsor soha.

Below the Castle
The grandest and most beautiful mistake made by city planners of the 1870s is shown in this photograph – the Buda Promenade and the Castle Garden Bazaar. Since the residents of Buda never acquired a taste for strolling in the Pest way, the arcade never became a row of shops

65

A Víziváros és a Tabán határán
Három torony magasodik a házak fölé. A jobb oldali a törökkor óta itt élő balkáni népek ortodox templomának sisakja, mellette a katolikusok templomáé. Előtérben a harmadik: a Várat Duna-vízzel ellátó szivattyúház álcázott kéménye.

Between Water Town and the Tabán
Three towers rise above the houses: on the far right is the steeple of the Orthodox church of peoples from the Balkans living here since the Turkish occupation; to its left is the steeple of a Catholic church; in the foreground is the disguised chimney of the pumping station which supplied the Castle with water from the Danube.

Szobrok a Gellérthegyen

A dolomitszikla a hittérítő Gellért püspökről kapta nevét, akit 1046-ban lázadó pogány magyarok itt öltek meg s dobtak le a mélybe. A szent szobrát és kis parkját 1904-ben vették át a város vezetői és a szerelmespárok.

A hegy másik dísze a Szabadság-szobor, „leánykori nevén" Felszabadulási emlékmű. 1945-ben személyesen Vorosilov marsall, a szovjet csapatok parancsnoka választotta ki a helyszínt és a szobrászt is. Két segítőt is hívott Moszkvából Kisfaludy Stróbl Zsigmond mellé, hogy az jobban eligazodjék az új esztétikai direktívák között. 1947 tavaszára lóhalálában el is készült a mű, igaz, a két mellékalak csak gipszből, amit festék leplezett az avatáson. 1991 júniusában a szovjet katonák elhagyták az országot, így aztán bronzból öntött zászlóvivőjük is elköltözött a Szabadság géniusza alól.

Statues on Gellért Hill

The dolomite cliff received its name from Bishop Gellért, a missionary killed and thrown into the depths here by rebellious pagan Magyars in 1046. The statue of the saint was unveiled, and the surrounding park taken over by romantic couples, in 1904. The hill's other ornament is the Statue of Freedom, whose 'maiden name' is Liberation Monument. In 1945 the Soviet commanding officer Marshall Voroshilov personally chose both the location for the statue and the sculptor. He even invited two helpers from Moscow to aid the sculptor, Zsigmond Kisfaludy Stróbl, orient himself among the new aesthetic directives. The piece was finished at break-neck speed by the spring of 1947, though the two accessory figures were made of plaster and painted over for the unveiling. Soviet troops left the country in June 1991, and so their bronze flag bearer also disappeared from beneath the symbol of freedom.

68-73

Ez Pest történelmi magja. Az őskor óta átkelőhely, népek találkozási pontja. A Duna vonalát védő Római Birodalom a környék felügyeletére túlparti hídfőállást, „ellen-erődöt" telepített ide, akkor épp a jazig-szarmaták földjére. E várfalak bővítésével indult meg a középkori Pest a várossá fejlődés útján. A tábor egykori szentélye is egyenes ágú őse a 68. képen megörökített Belvárosi templomnak. A fotón balra a piaristák rendháza látszik. 1718-ban ők hozták létre Pest első és máig igen rangos gimnáziumát. A város sok hasznos polgára, több történelemformáló személyiség is e falak között koptatta az iskolapadot. A tér közepén Johann Halbig Szent-háromság-oszlopa áll. 1863-ban készült, de rossz anyagból, így hamar le kellett bontani, nehogy ráomoljon a piacozókra.

By Elizabeth Bridge

The historical core of Pest has been a crossing point and a meeting place of peoples since prehistoric times. The Romans, in defence of the Danube, which marked their boundary, established a bridge-head, or 'counter-fort', on the other side of the river on then Jazig-Sarmatian land. It was with the extension of these walls that Medieval Pest began its journey towards becoming a city. The fort's altar is the direct prede-cessor of the Inner City Parish Church in photograph no. 68. The Piarist Monastery is on the left. In 1718 the Piarists founded the first and to this day still high-rank-ing secondary school of Pest. Many productive citizens and historical personalities sat at the school desks within its walls. Johann Halbig's Holy Trinity Column stands in the centre of the square. It was erected in 1863, unfortunately from poor quality material, and soon had to be taken down to prevent it from toppling upon the mar-ket's buyers and sellers.

74-77

Árvíztáblák

A nagy árvizek szintjét táblák mutatják a házak falán, templomok, udvarok rejtekén. Nemcsak emlékjelek: az 1838-as árvíz után új házat csak a vonalnál magasabb feltöltésre volt szabad építeni. Nem ez volt az egyetlen előírás, amit azóta senki sem tartott be.

Flood Plaques

There are plaques showing the water level reached during the larger floods on the walls of buildings and churches. They are not merely mementos – after the flood of 1838 the erection of new buildings was permitted only on ground above this level. However, this was neither the last nor the only regulation to be ignored.

78-85

Szabadság híd

Az egyetlen híd, ahol megmaradt két vámszedőház. A feudalizmusban fontos városi kiváltság volt a révvám, a nemesség viszont mentesült megfizetése alól. Ezért váltott ki az egyik oldalon akkora felhördülést, a polgári átalakulás híveinek körében pedig oly nagy lelkesedést, amikor 1840-ben a Lánchídról szóló törvény e téren egyenlőséget teremtett. A hídpénzt az egyik parton a vámszedőháznál kellett leszurkolni, aztán a cserébe kapott fémbilétát a túloldali bakternál leadni. Aki a „hídbárcát" útközben elvesztette, büntetést fizetett. Újabb demokratikus vívmány: 1918. november 30-án a forradalmi kormány eltörölte a hídvámot. Ezt az intézkedést az ellenforradalmi kurzus se vonta vissza. Így lett ebből a vámszedőházból a hídmester irodája és lakása.

This is the only bridge with both toll booths still intact. During the era of feudalism, bridge-toll collection was an important town privilege. The nobility, however, was exempt from paying. In 1840, when laws pertaining to the Chain Bridge declared equality in this respect, one side flared up in protest, while those devoted to the attainment of civil rights were enthusiastic. A bridge-toll had to be paid at the booth on one side of the bridge in exchange for a metal tag, to be handed over to the gate-keeper on the other side. Those who lost the tag had to pay a fine. Yet another democratic accomplishment dates from 30 November 1918 when the revolutionary cabinet eradicated the bridge-toll altogether. The decision was not revoked by the counter-revolutionary government that followed and thus the toll booth became the bridge master's office and home.

86-89

Fővámház és a Központi Vásárcsarnok

A Fővámházban 1874-től állami hivatalok működtek, 1950 óta a közgazdászképzés fellegvára. Mögötte a Központi Vásárcsarnok 1897-ben nyitotta meg kapuit. Külseje a középkort idézi, pedig nagyon is modernnek számított: a régi piacokat felváltó higiénikus és szervezett közellátás vadonatúj intézménye volt. Innen töltötték fel boltjaikat a város kiskereskedői a vidék portékáival, de Bécsbe, Párizsba is e helyről szállították a libamájat. Vasúton egyenest a csarnokba érkezett az áru. Az azonban legenda, hogy a Duna felől is be lehetett volna hajókázni egy földalatti csatornán. A rakpartról nyíló kapu (89. kép) ugyan valóban egy 120 méter hosszú alagút bejárata, ahol azonban gyalog kellett behordani a rakományt a kikötőtől. Egyszer Ferenc József császár és király is kegyeskedett végigsétálni rajta.

The Customs House and Central Market Hall

Government offices operated inside the Customs House from 1874. Since 1950 the function of the building has reflected the pinnacle of economics education. The Central Market Hall behind it opened its gates in 1897. Though its exterior is reminiscent of the Middle Ages, it was quite modern for its time, involving the brand new institution of a hygienic and organised public supply system. Here the city's greengrocers could replenish their stores with fresh produce from the provinces. Goods rolled straight into the hall on railway tracks, but it is merely legend that boats floated into the hall from the river through tunnels. The gate which opens onto the embankment (picture no. 89) is in fact the entrance to a 120 metre long tunnel, but goods had to be carted through it on foot. Even Franz Joseph, king and emperor, was once gracious enough to walk its length.

90-94

A Petőfi, egykor Horthy Miklós híd környéke

A 90. képen van néhány, mai szemnek idegen objektum. Jobbra az Elevátor nevű épület áll. Egy gigantikus „raktárgép" volt: a gabona az uszályokból jóformán emberi kéz érintése nélkül került a raktárházba, automata mérlegelte, zsákolta, majd vitte a silókba vagy egyenest a túloldalt várakozó vagonokba. 1883-ban, Európában elsőként adták át. Föltűnhet az is, hogy a hídlejáró kettéválik, és alul egy villamoshurok bújik meg. Ezt a híd avatásakor, 1937-ben azzal magyarázták, hogy kellő számú utas híján gazdaságtalan lenne, ha az összes körúti villamos átmenne Budára. Végül a budai hídfőn az első világháborús tengerészek, s alig titkoltan Horthy Miklós kormányzó emlékműve látszik. Leghangsúlyosabb motívuma, a fiumei világítótorony kicsinyített másaként, az ország egykorvolt nagyságára kívánt utalni.

THE AREA AROUND PETŐFI (FORMERLY MIKLÓS HORTHY) BRIDGE
Some aspects of photograph no. 91 are strange to the modern eye. The building on the right was called the Elevator. It was a huge 'storage machine'; grain from barges was weighed, sacked and taken to the silos, or to trains waiting on the other side of the building, automatically. Opened in 1883, it was the first of its kind in Europe. It may also seem strange that the ramp leading off the bridge branches into two, and that there is a tram loop hidden underneath. When the bridge opened in 1937 the explanation given was that it would be uneconomical to have all the trams cross over to Buda, if there were not the passengers to warrant this. Finally, on the Buda side of the bridge, there is a memorial to sailors of World War I and, hardly disguised, to Governor Miklós Horthy. Its most prominent feature, a miniature version of the lighthouse in Fiume (today Rijeka in Croatia), alludes to the grandness of the country before the war.

95

A CSATORNÁZÁSI MŰVEK FERENCVÁROSI SZIVATTYÚTELEPE
A csatornák sokáig a part egész hosszában piszkolták a Dunát. A folyó bosszúból rajtuk keresztül hatolt be a város alá, visszanyomva a bűzös szennyvizet is. 1891-től kezdődően épült ki az új, egységes, jórészt ma is működő csatornahálózat.

THE PUMPING PLANT OF THE SEWERAGE WORKS IN FRANCIS TOWN
Gutters along the bank dirtied the Danube for a long time, but the river took revenge — when the water level grew it pushed water and sewage back up the very same gutters and under the city. The city's unified, new sewage system was constructed in 1891, and is for the most part still used today.

96

Központi Marhavágóhíd és Marhavásártelep

Vásárcsarnok, malmok, gabonasilók, vágóhidak, állatvásártelepek – a 19. század végére a pesti Duna-part déli része lett Budapest gyomra. A Közvágóhíd kapuszobrai és a víztorony 1872 óta – kevesek által ismert – díszei a fővárosnak.

The Central Slaughterhouse and Cattle Market

Market hall, mills, grain silos, slaughterhouses, meat markets – by the end of the 19th century the southern stretch of the river on the Pest side had become the city's stomach. The statues adorning the gate of the slaughterhouse and its water tower, both built in 1872, are examples of some of the lesser known treasures of the capital.

97

Összekötő vasúti híd és a Lágymányosi híd

Előbbi 1877-ben épült. Csúnyácska, de kedves hidunk, mert külföldről vonaton visszatérve jellegzetes kattogása tudatosítja: hazaérkeztünk. 1995 óta elegáns kulisszát von elé legújabb közúti átkelőnk, a Lágymányosi híd.

The Southern Railway Bridge and Lágymányos Bridge

The railway bridge was built in 1877. Though not so homely-looking, it is dear to the capital's citizens – when returning by train from a trip abroad you knew you were at home from the characteristic clacking of the train's wheels. Today it is hidden by the city's newest bridge, Lágymányos Bridge, completed in 1995.

98-100

A Nemzeti Színház és a Művészetek Palotája
Az egykori teherpályaudvar helyén 2002-ben épült meg a színház, a Millenniumi Városközpont vezérhajója. Mellette 2005-ben adták át a Nemzeti Hangverseny-teremnek, a Ludwig Múzeumnak, a Fesztiválszínháznak otthont adó kultúrpalotát.

The National Theatre and the Palace of Arts
The theatre, flagship of the Millenary City Centre, was built in 2002 on the site of a former freight yard. The cultural palace behind it, housing the National Concert Hall, the Ludwig Museum and the Festival Theatre, opened its doors in 2005.

101-102

Kopaszi-gát, lágymányosi Téli Kikötő
A húszas években az öbölben úszóversenyeket és vízipólómeccseket rendeztek. Egy ideig tiltott, de kedvelt szabadstrand is volt. Tervezgettek is akkor ide egy fürdő- és sportközpontot. Hasonló létesítmény készül most, csak ma aquaparknak hívják.

Kopaszi Dam and the Winter Harbour at Lágymányos
In the 1920s the harbour was the site of swimming races and water polo games. For a while, though prohibited, it was also a popular free beach. There were plans for a swimming and sport centre at the time. Something similar is being built here now, but the name will be different – it will be called an aqua-park.

103-106

Csepeli Szabadkikötő

Európa akkor legkorszerűbb Duna-kikötőjét 1928-ban alapították a Csepel-sziget Árpád kori emlékeket őrző területén. Ma is a Duna–Majna–Rajna-hajózóút egyik állomása, de minthogy sok ötlet kereng a szigetcsúccsal kapcsolatban, jövője talányos.

Csepel Free Port

The most modern Danube port in Europe at the time, it was founded in 1928 on the island of Csepel, the site of several early medieval ruins. This is still one of the major stops along the Danube-Main-Rhine route, but since there are many new ideas about the usage of the tip of the island, its future is uncertain.

107

Gubacsi híd, Ráckevei-Duna-ág

A Csepel-sziget melletti Duna-ágat árvízvédelmi okokból 1873-ban elzárták. Állóvíz, zsilipeken át frissül. Érdemes kenuval bejárni. Víkendházak és stégek százai előtt a horgászzsinórokat kerülgetve, tíz kilométer után elhagyjuk Budapest felségvizeit.

Gubacsi Bridge and the Ráckeve branch of the Danube

This branch of the Danube to the east of Csepel Island was closed off in 1873 for flood-control reasons. Its water is stagnant, but refreshed from time to time through locks. A canoe trip here is well worth the time. Passing summer cottages and their landing stages, and meandering between cast fishing lines, after ten kilometres we leave the territorial waters of Budapest.

Utószó | Postscript

SÁNDOR P. TIBOR

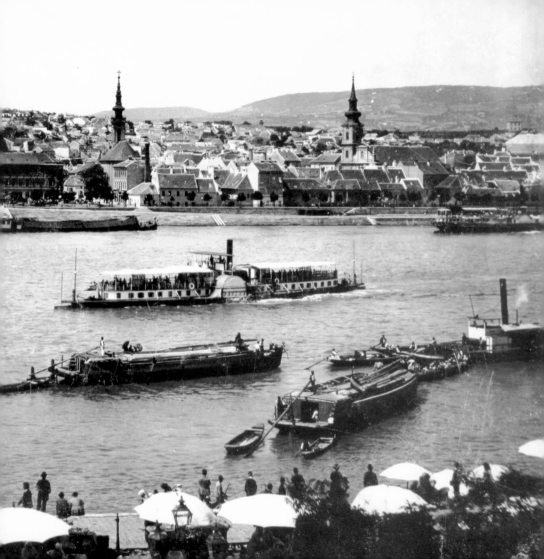

Budapest a Duna királynője. És fordítva: a folyó hídjaival a főváros legfőbb ékessége. Ebben az idők kezdete óta egyetért tudós, költő, bédekker- és kuplészerző széles e hazában. Érthető elfogultságból mi, mai budapestiek is hajlunk e vélekedésre. Igaz, e fenséges adományról időnk nagyobbik részében elfeledkezünk. Mintha a folyam csak egy forgalmas útkereszteződés lenne: átrobogunk alatta a metró fémdobozaiba zárva, kocsisorokban araszolunk hídjain. A város és a kanyargó vízszalag meghitt ölelkezésére csak hébe-hóba csodálkozunk rá, például egy lelkendező külföldit kísérve, mintegy az ő szemével pillantva körül. Vagy ha kezünkbe kerül egy ilyen remek fotóalbum, mint amilyennek most a végére értünk.

Budapest a Duna gyermeke. E másik régi kép már nem annyira az érzelmekből, inkább a történelemből meríti tartalmát. A földtörténetből bizonyosan: az ősfolyam több mint egymillió éve törte át magát a Visegrádi-szoroson, úgy tízezer évvel ezelőtt még a mai Állatkertig terjedt, majd ágakra szakadva alakította ki e tájat. 17. századi metszeteken

A vidékről érkező piacozókat szállító „kofahajók", gőzhajó és uszály a Tabán előtt az 1880-as években
'Costermonger boats' transporting vendors from the country; a steamboat and barge by the Tabán in the 1880s

még jól kivehető, hogy Pest is egy szigetre épült, amelyet egy nagyjából a Nagykörút vonalán húzódó Duna-ág határolt, előrevetítve a későbbi városszerkezet körvonalait.

Az Ó-Duna két örökséget is hagyott a városra: az üledékéből képződő, szüntelenül kavargó port és a rendezetlen meder miatt kialakuló árvizeket. Átkos hagyaték, de jelentős természet- és városképformáló lépésekre késztette az itt élőket. A városszépítés apostola, Széchenyi István epés sorai szerint a szembe, szájba, ruharedőbe beférkőző homokból egy pesti polgár élete során több malomkeréknyit kényszerült lenyelni. Ellenszere az utcák kövezése és a parkosítás volt – egyebek közt ennek köszönhetjük Városligetünket. Az árvizek télvégeken jelentettek nagy veszélyt, mert ha a szigeteknél, a homokpadokon elakadt jégtáblák torlaszokat képeztek, akkor az irdatlan víztömeg a lakott részekre zúdult. A legnagyobb pusztítást az 1838-as áradás okozta. Március 13-án éjjel a pestiek ágyukból riadva kétméteres, a Baross utcánál majdnem négyméteres szennyes árban menekültek – már akik tudtak. Százötvenegyen odavesztek, ötvenezren váltak hajléktalanná, a házak több mint fele összedőlt. Főleg a szegényebb, vályogházas negyedekben: a Ferencvárosban és a Józsefvárosban az épületek többsége kártyavárként omlott össze. A lecke hatott: új építési szabályok

születtek, megkezdődött a partok rendezése, a jeges ár akadálytalan lefutása érdekében lezárták a Soroksári-Duna-ágat, átszabták a Margitsziget körvonalait, a Gellérthegytől délre pedig egy hosszú, keskeny mesterséges félszigettel szorították össze a medret.

Ez utóbbi gát mögött sokáig csillogott a lágymányosi „tóvidék". Feltöltését kezdetben magára a Dunára, a magas vízálláskor átcsapó folyó hátramaradó hordalékára bízták. Ide álmodta meg Jókai Mór a „vízbe fúló tündérek" szigetét – afféle terápiás édenkertet a hidaknál kimentett életuntaknak. Merthogy a Duna az önként halni vágyóké is. És sokak hullámsírja, akik viszont nem maguk keresték a halált: a hajdani és a minapi fegyveres hordák áldozataié.

Budapest és elődtelepülései – a kelták lakóhelyei, a római kori Aquincum, az 1873-ig önálló Pest, Buda és Óbuda – mind annak köszönhetik megszületésüket, hogy itt kínálkozott a legalkalmasabb átkelőhely az alföldek irányába. Itt keresztezték egymást a szárazföldi és vízi kereskedelmi utak. Ezeket védve terjesztette ki határát a folyóig a Római Birodalom. A mai hidak többségének helyén római castrum, őrtorony, hídfőállás állott.

A lovas népek, így a honfoglaló magyarok is, a sekélyebb részeken, bőrtömlők segítségével úsztattak át, ezért jobbára északon, Óbuda fölött, meg délen, Csepel felé próbálkoztak. Amikor már csónakfélékbe szállt

inkább a nép, a folyó legkeskenyebb szakaszán, a Gellért- és a Várhegy alatt jöttek létre a révhelyek. Itt kötötték ki a hajóhidakat is. Efféle bárkákra ácsolt pallóhidakról biztos adataink a törökkorból vannak, az elsőről 1556-ból. Azután mindjárt többről is, mivel ezeket hol egy földrengés, hol „a ravasz ellenség" pusztította el. Végül 1686-ban, a Pestet feladó törökök maguk gyújtották fel ágyúikkal. A partokat ezután sokáig „repülőhíd" kapcsolta össze, mely éppenséggel nem híd volt, és persze, repülni se tudott. Valójában egy kettős hajótestre szerelt kompféleségről beszélhetünk, amelyet a folyó fővonalában kifeszített hosszú kötél tartott, és oly leleményesen volt megszerkesztve, hogy a révészek csekély közreműködésével mint valami magától járó inga sodródott át egyik partról a másikra.

1767 és 1850 között ismét hajóhíd ringott a vízen – tavasztól őszig naponta két órára nyitották meg a partról vontatott uszályoknak. Helye változott, legtovább a Vigadó táján kellett – a diákok, katonák és a nemesek kivételével – leszámolni a hídpénzt a hírhedten rossz modorú vámszedők markába. A hidat Nepomuki Szent János szobra díszítette.

Az Elevátor épülete a Petőfi híd pesti hídfőjének közelében 1890 körül
The Elevator on the Pest side, close to Petőfi Bridge c. 1890

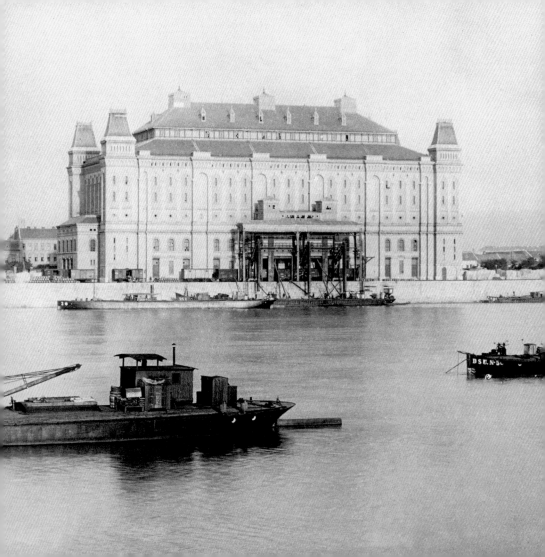

A szent nemcsak az árvizektől és az árulástól védett, de ő volt a vízen és a vízből élők patrónusa is. Ünnepének előestéjén a halászcéh fényes vízi majálisokat rendezett. Ilyenkor ezer apró láng tükröződött a hullámokon, a halászbárkákra és a hajómalmokra szegezett kegyképeknél mécsest gyújtottak, és mozsárlövések kíséretében egy tutajon kivilágított üvegcsillagot úsztattak le a Duna közepén. Az estét halpaprikás melletti vigadozás zárta.

E kedélyes világot elsöpörte a 19–20. század fordulójának városfejlődése. De az új metropolisz, s egyben a modernizálódó ország szíve is a Duna-parton dobogott. Itt rakodták ki az építőanyagot és a vidék terményeit a hajókból, néhány lépéssel arrébb, a tőzsdén cseréltek gazdát a szállítmányok, hogy aztán a fővárosból szerteágazó vasútvonalakon robogjanak tovább. A parthoz közel raktárak, gőzmalmok, sör- és konzervgyárak létesültek, az így született vagyonokból épült az a házrengeteg, amely ma is meghatározza a városképet. Létrejött a parti szűrésű kutakból induló ivóvízhálózat és a Dunába torkolló új szennyvízcsatornarendszer. (Igaz, ehhez előbb át kellett esni az 1866-os és az 1892-es kolerajárványok keltette ijedelmen.) Az ereje teljében pompázó főváros aztán a dunai panorámával, sétahajókkal, Duna-parti szállodákkal és korzóval, gyógyforrásokkal csábította a külföldieket.

Nemzedékeket éltetett a Duna – vissza is éltünk a jóságával. Nagy-halai megfogytak, a fürdőhelyeken tiltótáblák állnak, a vízhez lejutni kész életveszély a forgalom miatt. De voltak és vannak, akik nem hagyják magára a vén folyót. A nyolcvanas évek végének politikai küzdelmei összefonódtak a város fölötti vízi erőmű megépítését megakadályozó mozgalommal, manapság pedig a víz felé szélesítendő autóutaktól védik sokan a Dunát. Amúgy is új szelek fújnak a folyó felől. A főváros meg-újításának főiránya a Duna-parti tengely. Sorra tűnnek el vízparti gyárak, sínek – a rozsdaövezetek helyén kulturális és egyetemi negyedek, „info"-, „aqua"- és luxus lakóparkok létesülnek.

Hogy ki miképpen profitál mindebből, azt még nem látni tisztán. Legyünk derűlátóak: Nepomuki Szent János újra szobrot kapott, kör-nyezetvédők Mátyás király korának halait telepítik a folyóba – ki tudja, tán még azt is megérjük, hogy megint egy Duna-uszodában lubickolva áldozhatunk Iszternek.

Sándor P. Tibor

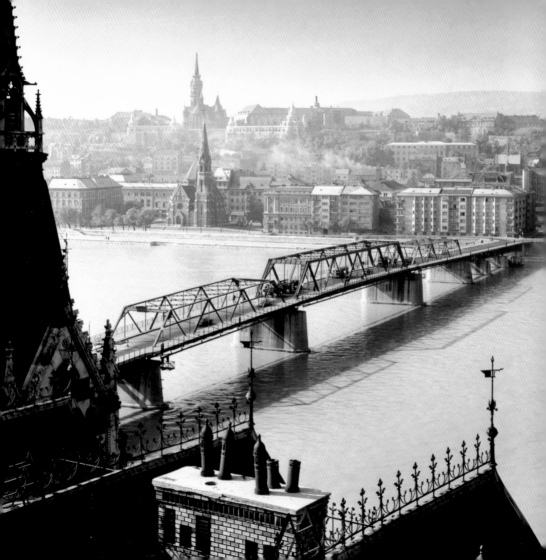

Budapest is the queen of the Danube and vice-versa – the river and its bridges constitute the diadem of the capital city. Throughout the land scientists and poets, guide book authors and song lyric writers alike, have agreed upon this since the beginning of time. Understandably partial, those of us who live in Budapest today tend to share this opinion. Yet we forget about this majestic gift most of the time, as if the river were merely a busy intersection we rumble beneath in the closed metal boxes of the metro, or above which along its bridges we inch along in seemingly endless traffic. The intimate embrace of the city and the river's meandering ribbon grasps our attention only occasionally, for example when we accompany an enthusiastic foreigner and look around with his or her eyes – or when we come upon a fine photo-album, like the one we have just come to the end of.

Budapest is the Danube's child. This second image draws its content less from the sphere of emotion; it is based rather on facts of history. The glacial spillway broke through the Visegrád Straight more than a million years ago. Ten thousand years ago the river's width spanned an area reaching what is now the zoo and, branching into rivulets, formed

A Kossuth híd a Parlament kupolájából az 1950-es években
Kossuth Bridge from the dome of Parliament in the 1950s

and moulded the landscape. On 17th century engravings the fact that Pest was built on an island is still distinctly visible. A branch of the river flowed more or less where the Great Boulevard runs today, projecting the future outlines of the city's structure.

The inheritance of the Old Danube was twofold: the incessant swirling of clouds of dust, the deposit left behind by the receding river, and flooding precipitated by the unregulated riverbed. Though certainly a cursed inheritance, it prompted the inhabitants to take major steps in the transformation of nature and city alike. According to a sarcastic comment made by István Széchenyi, the apostle of city embellishment, the average citizen of Pest must swallow several millstones worth of sand during the course of a lifetime, sand that has found its way into the eyes, mouth and folds of clothing. The antidote to all the dust was the paving of streets and landscaping – the City Park was created at this time. The danger of flooding was seasonal. At winter's end ice-floes got stuck on the sand banks of the islands often creating ice-jams, in which case immense masses of water poured out of the riverbed and into inhabited areas. The most damage was caused by the flood of 1838. On 13 March citizens of Pest woke in the middle of the night to find their homes engulfed in two metres, at Baross Street four metres, of icy, murky water. Those who could, fled.

One hundred and fifty-one people lost their lives and fifty thousand became homeless. More than half of the buildings of Pest collapsed, primarily in poorer districts where dwellings were mainly built of adobe. A majority of buildings in Francis Town and Joseph Town crumbled like houses of cards. The lesson was learned – new building ordinances were drawn up, the regulation of the river bank was begun, the Soroksár branch of the river was closed off to facilitate the unobstructed flow of drift-ice, the outline of Margaret Island was retailored and the riverbed south of Gellért Hill was constricted by a long and narrow man-made peninsula.

For a long time the waters of the Lágymányos 'lake region' glistened behind this dam. Originally, the accretion of the lakes was left entirely to the river which, overflowing at times from high water, left alluvial deposits behind. This is where the writer Mór Jókai dreamed of an island for 'drowned fairies', a therapeutic Garden of Eden for the life-weary rescued from the currents of the river. For the Danube also belongs to those with a desire to end their own life. It is also the watery grave of many who did not seek their own death, the victims of armed hordes of the distant, and not so distant, past.

Budapest and its predecessors – Celtic settlements, Roman Aquincum and the three towns of Pest, Buda and Óbuda, independent of each other

until 1873 – all owe their existence to the fact that it was at this point that the river was most suitable for crossing en route towards the plains. This was where land and water trade routes intersected, and it was in defence of these that the Roman Empire drew its border at the Danube. Most of today's bridges stand by the site of former Roman fortifications, watch-towers or bridge-heads.

Nomadic peoples, among them the Magyars who eventually occupied the Carpathian Basin, floated across the river on inflated animal skins at its shallower points: to the north above present day Óbuda and to the south at Csepel. Later, once people took to the water in boats, ferry ports were established at the narrowest points of the river: at the foot of Gellért Hill and Castle Hill. This was also where pontoon bridges were moored. The first written mention of such a bridge, namely planks fastened to a row of boats, dates from 1556, the time of Ottoman occupation. This bridge was followed by a string of others as each one fell victim to an earthquake, 'the cunning enemy' or another cause. Finally, the Turkish troops destroyed the last one themselves, firing their cannons at it as they retreated from Pest in 1686.

Hajó siklik a felrobbantott Lánchíd üres tartóláncai alatt 1947-ben
A boat glides beneath the forlorn chains of the blown-up Chain Bridge in 1947

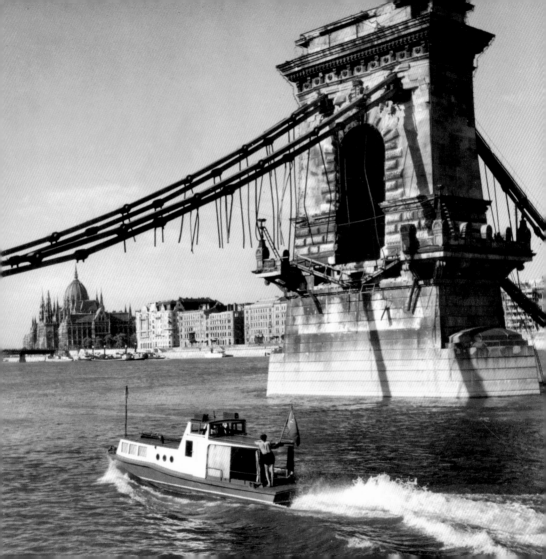

For a long time the opposite banks of the river were connected by a 'flying bridge', which of course was no more a bridge than it could fly. It was a ferry-type boat with two hulls attached to a rope spanning the width of the river and constructed so ingeniously that, without much assistance on the ferrymen's part, it swung from one side of the river to the other like a self-acting pendulum.

Between 1767 and 1850 a pontoon bridge connected the two sides of the river once again. It was opened for two hours a day from spring to autumn to allow the passage of barges, towed from the banks of the river. Its location varied. The one near the present-day Vigadó stood for the longest time and those who wished to cross – with the exception of students, soldiers and noblemen – had to count off the bridge-toll into the outstretched hand of the infamously bad-tempered toll collector. A statue of St John of Nepomuk adorned the bridge. The saint offered protection from floods and traitors, and was the patron saint of those who lived on and from the water. On the eve of his feast day the fisherman's guild held a water festival with thousands of small flames floating and reflecting on the water. Candles were lit before icons on fishing boats and boat mills, and an illuminated glass star was floated down the middle of the river on a raft to the sound of mortar fire. The evening came to a close with merry-making around kettles of fish soup.

This cheerful world was swept away by city development at the turn of the 19th–20th century. However, the heart of the new metropolis, and that of the country in the process of modernisation, continued to beat on the banks of the Danube. This is where ships unloaded building material and produce from the provinces, while a few steps away the cargo changed hands on the stock exchange only to be transported from the capital on one of the multitudes of railway lines streaming from the capital. Warehouses, steam mills, breweries and canneries were built close to the water's edge and the wealth they generated financed the erection of the vast forest of buildings which define the cityscape today. A drinking water network was created using filtered river water from wells drilled into the bed of gravel along the bank, as well as a new sewerage system with its discharge in the Danube (true, both were prompted by the scare cause by the cholera epidemics of 1866 and 1892). The capital, in the height of its resplendence, lured foreigners with its panorama of the river, excursion boats, riverside hotels and promenade, and thermal springs.

The Danube has sustained generations – yet we have exploited its generosity. Its large fish population has dwindled, signs forbidding swimming stand in the place of former bathing areas, and getting down to the water's edge is simply life-threatening because of the traffic. But

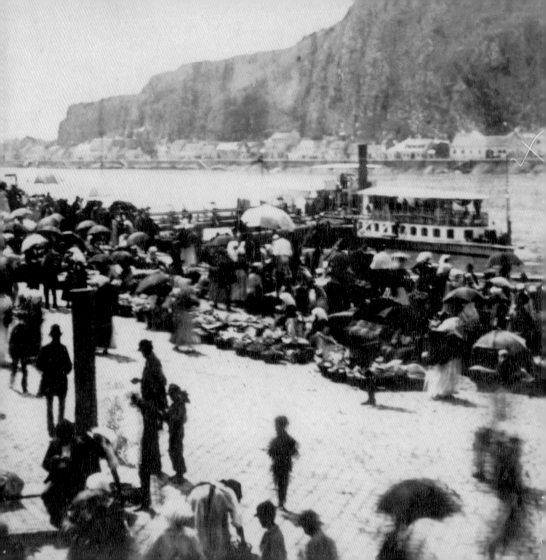

there are those who have not abandoned the ancient river. Political struggles of the late 1980s were intertwined with a movement to prevent the realisation of plans to build a hydro-electric power plant north of the city, while today there is protest against proposals for widening roads in the direction of the river. Winds of change are blowing from the river and the main direction of the capital's regeneration is now the axis of the Danube. Factories and the railway lines leading to them – the 'rust belt' – are slowly disappearing from the banks of the river to be replaced by cultural and university quarters, info-parks and aqua-parks, and luxury residence compounds.

As to who is going to profit from all this, and how, remains to be seen. Let's be optimistic – a statue of St John of Nepomuk has been erected once again, environmentalists are reintroducing fish from King Matthias's time into the river, and who knows, we may even be able to pay homage to Ister from the waters of a Danube bath once again.

Tibor P. Sándor

Piac a Gellértheggyel szemben, a propeller- (átkelőhajó-) állomásnál az 1870-es években
Market across from Gellért Hill by the 'propeller' (ferry) landing stage in the 1870s

A borítón: látkép a Margit hídról | On the cover: View from Margaret Bridge

A belső címoldallal szemben: ősszel az óbudai Hajógyári-sziget kikötőjében | Opposite title page: Autumn in a harbour of Shipyard Island, Óbuda

Az 5. oldalon: árvíztábla egy belvárosi házfalon | Page 5: Flood gauge on the wall of a city-centre building

A 6. oldalon: kajakozók az Árpád híd alatt | Page 6: Kayakers under Árpád Bridge

A pauszon: tavasz a Szúnyog-szigeten | On the transparency: Spring on Mosquito Island

A kiadó köszönetet mond a jogtulajdonosoknak a felhasznált felvételekért:
Budapest Főváros Levéltára (52., 64. kép, 155. oldal),
BTM Kiscelli Múzeum (17., 18., 55.; 65., 86. kép – Weinwurm Antal felvétele; 68.; 70. kép – Erdélyi Mór felvétele;
91. kép – Seidner Zoltán felvétele; 150.,166. oldal. Reprodukciók: Szalatnyai Judit),
Four Saisons (54. kép – Jaime Ardiles-Arce felvétele)
Fővárosi Szabó Ervin Könyvtár Budapest Gyűjtemény Fotótár (30., 31., 57., 88. kép – Klösz György felvétele;
39. kép – Ráth László felvétele; 41. kép – Lovich Antal felvétele; 96. kép – Divald Károly felvétele;
163. oldal – Járai Rudolf felvétele; 32., 56., 69., 79. kép),
Magyar Építészeti Múzeum (45. kép, Seidner Zoltán felvétele),
Magyar Fotográfiai Múzeum (40. kép, Marjovszki Béla felvétele), Magyar Távirati Iroda (158. oldal),
Magángyűjtemény (10. kép), Réz Mihály (36., 100. kép)

The publisher is grateful to the copyright holders for permission to use the following pictures:
The Municipal Archive of Budapest (pictures 52, 64 and on page 155),
The Budapest History Museum's Kiscell Museum (pictures 17, 18, 55; 65, 86 – by Antal Weinwurm;
68, 70 – by Mór Erdélyi; picture 91 – by Zoltán Seidner; on pages 150, 166. Reproductions by Judit Szalatnyai),
Four Saisons (picture 54 – by Jaime Ardiles-Arce)
The Budapest Photo Archive of the Municipal Szabó Ervin Library (pictures 30, 31, 57, 88 – by György Klösz;
picture 39 – by László Ráth; picture 41 – by Antal Lovich; picture 96 – by Károly Divald;
on page 163 – by Rudolf Járai; pictures 32, 56, 69, 79),
The Hungarian Museum of Architecture (pictures 45 – by Zoltán Seidner),
The Hungarian Museum of Photography (picture 40 – by Béla Marjovszki),
The Hungarian News Agency (on page 158), Private collection (picture 10), Mihály Réz (pictures 36, 100)

Nyomdai előkészítés | Digital prepress by HVG Press Kft.
Nyomdai kivitelezés | Printing by Reálszisztéma Dabasi Nyomda Rt.
Felelős vezető | Managing director Mádi Lajos